GEORGE STEEVES: 1979-1993

Martha Langford

Canadian Museum of Contemporary Photography
Musée canadien de la photographie contemporaine

The CMCP is an affiliate of the National Gallery of Canada.
Le MCPC est affilié au Musée des beaux-arts du Canada.

TABLE DES MATIÈRES

CONTENTS

AVANT-PROPOS

Entreprendre la synthèse de la création d'un artiste, c'est toujours se charger d'une tâche écrasante. Dans le cas de George Steeves, on se trouve en outre aux prises, dès l'abord, avec une étrange antinomie: d'un côté, une production immense, monumentale; de l'autre, un créateur obscur, solitaire. Même quand l'on parvient à déchiffrer cette énigme, l'étude critique de l'œuvre et la biographie de son auteur ne cessent de nous défier. Que faire en pareille occurrence sinon passer le flambeau au lecteur en le prévenant que les louanges ne suffiront pas à apprivoiser les réalisations de George Steeves. Difficiles, elles le sont, indéniablement. Pour l'auteure de cette préface, néanmoins, le plus stupéfiant tient au peu d'attention que l'on a jusqu'à présent portée à ce remarquable artiste.

Depuis mes premiers contacts avec les travaux de Steeves – c'était ses études urbaines de la fin des années 1970 –, je n'ai cessé de le considérer comme l'une des personnalités les plus marquantes de la photographie canadienne contemporaine. Cette conviction s'est raffermie au fil des ans alors que grâce au statut privilégié de notre musée en tant que collectionneur institutionnel, j'ai eu maintes occasions d'étendre et d'approfondir ma compréhension de ses thèmes et de déceler l'homogénéité de son œuvre; ce que n'ont pu faire celles et ceux qui n'étaient pas de ses intimes, eux-mêmes largement étrangers au monde de la photographie. Seule une suite discontinue d'expositions, comme autant de débuts épisodiques, leur aura permis d'entrevoir sa production, ce qui ne les a guère aidés à en saisir la cohérence et l'unité. Aussi n'est-ce que lors de ces quelques manifestations publiques que conservateurs et critiques ont pu tenter, avec un bonheur inégal, de situer Steeves dans le paysage global de l'art et de la photographie, appuyant leurs opinions divergeantes sur les apparences et sur son refus présumé des valeurs morales et intellectuelles du temps. Leur lecture par trop littérale des œuvres a donné lieu à un éventail de réactions allant de la réprobation apriorique à la polémique sur l'hégémonie du regard.

Dans une société où la production artistique est assujettie aux diktats des grands centres et de l'académisme, et s'auto-réglemente en fonction de la politique et des prix courants, il aurait été étonnant que Steeves ne fût pas rangé parmi les métèques. En dépit de cela, il n'a jamais été tenté de rallier la tradition ni même de participer à sa critique. Il s'est plutôt consacré à la difficile question de l'expression publique et privée, d'abord soulevée au tournant du siècle et toujours d'actualité à notre époque. Cet aspect de son œuvre, parmi d'autres, place Steeves dans la compagnie distinguée des photographes qui ont pris à tâche de réaliser le projet inachevé du modernisme, soit l'élaboration d'un langage photographique distinct et l'expression de l'extrême complexité des rapports que nous entretenons avec nous-mêmes et avec le monde extérieur.

La poursuite effrénée d'une photographie pure et affranchie que le modernisme a entreprise au début du siècle devait entraîner la création d'une nouvelle Église triomphante au sein de laquelle le photographe-prêtre entreprit de prêcher la beauté du monde visible. De là, conformément à la démarche historique de l'humanité, il se tourna rapidement vers l'exploration de son univers intime. Concurremment, hélas, des événements catastrophiques vinrent secouer le monde et saper les valeurs personnelles et spirituelles. Une photographie humaniste eut donc besoin de nouveaux maîtres: séculiers ceux-là. Défroqués, les prêtres devinrent des témoins reprochés parce qu'enclins à la fiction. Puis ce fut le tour du narrateur peu fiable qui s'obstinait à affirmer le «dogme» malgré son besoin convulsif de confession. Abjurer l'objectivité dans un retour sur soi net et hardi semblait le mode d'expression le plus authentique jusqu'à ce que la critique révisionniste des postmodernistes s'approprie et endigue le développement du langage photographique. Ramenée à la fonction utilitaire qu'elle avait eue au 19e siècle, la photographie fut interdite de séjour en dehors du social et du politique et dut s'en tenir à la reproduction.

Ce raccourci de l'histoire de la pratique photographique moderne est plus approprié qu'il n'y paraît: la connaissance profonde que Steeves en avait, comme de ses conventions, a guidé et façonné la totalité de son œuvre. Insensible aux mirages des vérités singulières, il a repris chaque séquence de la mutation moderniste, revendiqué et rejoué les rôles de tout un chacun. Sur les surfaces lisses de ses photographies classiques, l'artiste a entassé mythe, fiction, idéologie, théâtre, biographie, autobiographie, musique et danse. À partir de ses premières métaphores de la fin des années 1970, cet adepte du théâtre lyrique du 19e siècle a mis au point sa propre *Gesamtkunstwerk* – une œuvre d'art mariant tous les arts. Entre les mains de George Steeves, le visuel – c'est-à-dire l'image photographique – sourd du fond et vient occuper le milieu de la scène.

Martha Langford
Directrice
Musée canadien de la photographie contemporaine

PREFACE

Any writer who undertakes the synthesizing of an artist's production is faced with a daunting task. In the case of George Steeves, the breadth and monumentality of his work may seem strangely at odds with his obscurity and isolation as an artist. The dissipation of these mysteries will not lighten the biographical and critical burden, so to the reader passes the challenge, along with the advice that the problem of George Steeves will not be resolved in a few laudatory words. His work is difficult, and yet the principal difficulty for this writer is the lack of attention that this remarkable artist has received.

From my initial encounter with his urban landscapes of the late seventies, Steeves has ranked for me among the foremost figures of contemporary Canadian photography. Sustaining that first impression, the museum's privileged status as an institutional collector of Steeves's work has allowed me to deepen my appreciation of its motifs and continua. For those outside Steeves's mostly unphotographic circle, this has rarely been possible. A broken line of exhibitions – a series of episodic debuts – could not convey the logic and integration of his work. On these public occasions, curators and critics have attempted with varying degrees of success to situate Steeves in a larger context of art and photography, building their differing opinions on the evidence of appearance and his perceived rejection of the *Zeitgeist*. Controversies have arisen from too literal readings of the work, ranging narrowly from *a priori* attempts at censorship to polemics on the hegemony of the gaze.

Agreement could hardly fail to be reached on Steeves's status as an outsider in a society where art production is centralized, academicized and self-regulated according to the politics and market values of the day. Nevertheless, it will be seen that Steeves has neither adhered to tradition, nor merely participated in its critique. He has taken up the particularly thorny issues of public and private expression, matters first addressed at the turn of the century and still, at this new *fin de siècle,* unresolved. This aspect of his work, among others, places Steeves in the distinguished company of photographers working on what might be called Modernism's unfinished project: the formulation of a distinct photographic language, the radical goal of expressing photographically the knots of external and internal experience.

At the beginning of this century, Modernism's search for a pure and emancipated photography culti-vated a doctrine of oracular truth. The photographer as priest propagated the beauty of the visible world. True to the course of human affairs, the passage from exterior to interior exploration was swift, but more dramatic still was the erosion of the personal and the spiritual by catastrophic world events. A humanist photography needed new secular authorities. Its priests, defrocked, became witnesses impeached by their tendency to fiction. Enter the unreliable narrator still testifying to a "decisive" version of events, yet compulsive in his need to confess. To abjure objectivity and turn squarely on oneself seemed the truest path until Post-Modernism's revisionist critique appropriated and clotured the expansion of photographic language. Relegated to nineteenth-century usefulness, photography was denied any meaning beyond the social or political, and allowed simply to reproduce.

This abbreviated history of modern photographic practice is not out of place, for an intimate knowledge of its conventions has shaped the work of George Steeves. Undistracted by the illusion of singular truths, Steeves has reworked every scene of photography's Modernist mutation, claimed and remade Everyman's photographic roles. Onto the smooth surfaces of straight photography, Steeves has heaped myth, fiction, ideology, theatre, biography, autobiography, music and dance. From his first photographic metaphors of the late seventies, this student of nineteenth-century operatic theatre has devised his own *Gesamtkunstwerk* – a work of art that incorporates all the arts. In the hands of George Steeves, the visual – that is, the photographic – emerges from the background to command centre stage.

Martha Langford
Director
Canadian Museum of Contemporary Photography

INTRODUCTION

*C'est pourquoi je m'imagine parfois comme
un grand explorateur ayant fait la découverte
d'un pays extraordinaire dont il ne pourra
jamais revenir apporter la nouvelle au monde:
ce pays c'est l'enfer.*
— Malcolm Lowry: *Sous le volcan*

Les photographies qui composent cette exposition ont été prises au cours d'une période de quatorze ans[1], chacune ressortissant à un ensemble précis: vues de la Nouvelle-Écosse (1979); *Portraits d'Ellen* (1981-1984); *Tranchants* (1979-1989 et modification des titres en 1993); *Évidence* (1981-1988); *Exil* (1987-1990); et *Équations* (1986-1993).

Selon le genre, ces six séries se répartissent clairement en trois catégories: en tant qu'images individuelles du paysage, les vues de la Nouvelle-Écosse sont exceptionnelles; *Tranchants* et *Équations* sont l'une comme l'autre des diptyques, mais qui diffèrent sensiblement par la forme et le contenu; *Portraits d'Ellen*, *Évidence* et *Exil* sont toutes des réalisations composites s'articulant autour de portraits d'un personnage central. Il s'agit ici d'une convention photographique à laquelle Steeves s'est grandement intéressé tout en en usant parfois de façon déconcertante. L'intégrité de l'œuvre ne tient pas à l'ordonnance visible de la présentation qui n'est somme toute que l'infrastructure de l'activité conceptuelle cachée.

Une approche thématique aboutirait à un classement différent, comme l'a révélé une réflexion cherchant à mettre à nu les ressorts autobiographiques de l'œuvre. L'espace réservé au texte constitue une séparation à la fois manifeste et superflue compte tenu de la signification des légendes les plus succinctes. Une insistance sur la dualité inciterait à placer *Tranchants* et *Équations* dans une même catégorie, bien que le scénario d'*Évidence* et les parallèles sibyllins de *Portraits d'Ellen* puissent militer sur le plan conceptuel en faveur de leur inclusion. Un examen minutieux révèle cependant l'enchevêtrement délibéré de ces entreprises, en ce sens que les questions qu'elles soulèvent sont autant d'aspects d'un problème unique et insoluble.

Chaque série est le fruit d'un travail intense qui a invariablement été déclenché par des circonstances dramatiques que l'artiste s'employait à traduire photographiquement, la photographie lui servant alors de refuge et de thérapie. De nature, Steeves semble être attiré par des expériences d'un certain type ou d'une certaine intensité dont il pourrait bien être l'élément catalyseur. Ce qui toutefois se dégage le plus nettement de son œuvre, c'est son aversion pour le gaspillage. C'est en tant que photographe qu'il éprouve les vicissitudes de la vie. Être présent – intervenir dans l'instant – c'est prendre une photographie. Depuis 1978, Steeves a consciemment et sans répit compilé, annoté et ordonné les transactions de sa vie privée. Il a préservé et reconstruit des aventures intimes qu'il a vécues avec d'autres et qui ont également marqué leur existence. Il serait malaisé, et quelque peu lâche, de voiler un fait qui influe si fortement sur la réception de l'œuvre, mais il ne faudrait pas, à des fins de critique, en exagérer l'importance. Nous nous intéressons ici au point de vue de Steeves, car c'est le seul auquel on puisse ajouter foi pour ce qui est de l'incidence sur lui de ses relations.

L'examen de l'ensemble de la production est éclairant à cet égard. Aucun projet n'est isolé ni vraiment cloisonné. Aucun récit n'est exhaustif. Alors que chaque série a sa forme et son système métaphorique propres, les personnages, les objets et les situations débordent les frontières et réapparaissent à titre de survivants et de survivances, de fragments amalgamés d'un passé réel et imaginaire. Les chevauchements et les reprises font naturellement partie du cycle de la vie; ils obsèdent et accusent ou réconfortent et soutiennent. Leur présence dans ce montage est de la plus haute importance; elle signale au spectateur le propos autobiographique. De ce point de vue, les métaphores, les permutations et les performances de George Steeves commencent à devenir intelligibles. Dans son œuvre, le sujet nominal d'une photographie est l'occasion et le prétexte d'une mise à nu impitoyable du moi.

Steeves ne se confesse pas; il expose sa vie, strate par strate. Les réalités apparentes ne sont que des points d'accès à ce qui est enfoui dans les poches et les gisements souterrains: les filons et les dépôts cassants, souvent inflammables, de l'expérience humaine. Découvrir, extraire et cribler des secrets bruts sont une chose; leur transmutation en images en est une autre. L'artiste travaille à partir d'un banc de conventions picturales rattachées à l'art du portrait et du paysage. La densité et le rythme des images sont régis par l'organisation séquentielle, les légendes et les textes. Prises individuellement, ses photographies sont descriptives, même documentaires au sens précis qu'elles rendent compte de l'acuité de son intense réflexion. À l'abord, il utilise la photographie pour décrire les gens et les lieux qui lui sont importants[2], les exposant de façon minutieuse et limpide, si bien que le spectateur qui ne sait pas lire au-delà des apparences ne se posera au-

INTRODUCTION

And this is how I sometimes think of myself,
as a great explorer who has discovered some
extraordinary land from which he can never return
to give his knowledge to the world:
but the name of this land is hell.
　　　　　　– Malcolm Lowry: *Under the Volcano*

The photographs in this exhibition have been made over a period of fourteen years.[1] Each was conceived as part of a project or series: views of Nova Scotia (1979); *Pictures of Ellen* (1981-1984); *Edges* (1979-1989; titles revised 1993); *Evidence* (1981-1988); *Exile* (1987-1990); and *Equations* (1986-1993).

According to genre, the six projects divide neatly into three groups: as single images of the landscape, the views of Nova Scotia are unique; *Edges* and *Equations* have in common their presentation as diptychs, though they are otherwise quite different in form and content; *Pictures of Ellen, Evidence* and *Exile* are each composite works, based on portraits of a central figure. This is a photographic convention that has interested Steeves a great deal, although he uses it sometimes in unexpected ways: the integrity of his work is not based on its overt presentational structures which are merely the frameworks for his covert conceptual play.

A thematic approach would divide the work differently and has in fact been used curatorially to extract its autobiographical motifs. The allocation of surface to text makes an obvious but unhelpful separation, given the significance of the leanest captions. A stress on duality would make a category of *Edges* and *Equations*, though the storyline of *Evidence* and the internal parallels of *Pictures of Ellen* could be used to argue conceptually for their inclusion. On close examination, one is forced to concede the purposeful tangle of these works. The questions that they pose are all aspects of the same insoluble problem.

Each series represents a strenuous passage in Steeves's personal life. Periods of intense work invariably began with a catalytic episode for which Steeves sought photographic expression. Sometimes, photography was his refuge and his therapy. As an individual, Steeves is perhaps drawn to certain kinds or levels of experience. He may himself be their catalyst. What is clear from his work is his abhorrence of waste. Steeves participates in the vicissitudes of life as a photographer. To be there – to be implicated in the moment – is to take a picture. Since 1978, Steeves delib-

erately, unsparingly, has compiled, edited and ordered the transactions of his private life. He has preserved and reconstructed some intimate and sensational stories that are not his alone, but involve and affect others. It would be wrong, and somewhat cowardly, to minimize a fact that so conditions the reception of the work, but as an approach to criticism it needs to be held in check. We are interested here in Steeves's perspective and the only one that we can truly credit is the effect of his relationships on him.

This becomes clear on examination of the totality. No project is discrete, nor truly finite. No chronicle fully unwinds. While each series has its proper form and metaphoric system, characters, objects and situations cross boundaries and recur as survivors and survivals, as recovered fragments of a past, real and imagined. Overlaps and reprises are part of life's natural cycle; they haunt and accuse or they comfort and sustain. Their presence in this assembly is crucial, cueing the spectator to its autobiographical intent. From this perspective, its metaphors, displacements and performances begin to make sense. In the work of George Steeves, the nominal subject of a photograph is the occasion and the alibi for incisive disclosure of the self.

Steeves does not confess his life; he exposes it, layer by layer. Surface realities are merely the entry points to what is hidden in strata and pockets below: the fragile, often combustible, veins and deposits of human experience. Discovering, extracting, and sifting unrefined secrets is one thing; their transmutation to the visible is another. Steeves works from a bedrock of pictorial convention, mainly in portraiture and landscape. The density and rhythm of the visual is governed by sequencing, captions and text. Taken separately, his photographs are descriptive, even documentary in the strict sense that they preserve substantially the acuity of his intense observation. As a first line of contact, Steeves uses photography to describe the people and places that matter to him personally.[2] He records these things in great detail and in a transparent style accessible to audiences attuned to the language of appearance. On the evidence of gender, age, race, height, weight, clothing and decor, amateur detectives and critics can easily formulate their judgments of human arrangements: literally, as pictured, as substantiated by the written word. This is not the content of Steeves's work which has been distorted by social and political reaction since the world learned of *Pictures of Ellen*. Correct mechanical readings will doubtless grind on as they began, undistracted by the brilliance of Steeves's figurative mind.

cune question. Sur la foi de ce qu'il voit – sexe, âge, race, taille, poids, vêtements et décor –, le détective et le critique amateurs peuvent sans peine statuer sur les arrangements humains : littéralement, tels que représentés et corroborés par les textes. Aussi, n'est-ce pas la substance des œuvres qui a été victime d'une incompréhension sociale et politique depuis que le monde a appris l'existence des *Portraits d'Ellen*. Vraisemblablement, on continuera d'entendre grincer les mêmes interprétations mécaniques et correctes, totalement insensibles aux chatoiements de la pensée métaphorique de l'artiste.

À ses débuts, Steeves s'est attaché à photographier des objets inanimés qu'il rendait en recourant au dialecte moderniste de l'« équivalence » en tant qu'expressions formelles d'émotions ou de manières d'être. (Equivalents était le titre qu'Alfred Stieglitz avait donné à ses propres métaphores : suites orchestrées d'études de nuages qu'il avait réalisées dans les années vingt et trente.) Suite au terrible choc que lui avait causé sa séparation et son divorce, ce style répondait bien aux exigences de son rétablissement émotif. Il a refait le parcours de la photographie pure, une manière franche et très calculée visant à contrer les excès du pictorialisme. À l'origine, la photographie pure fondait sa différence matérielle sur l'objectivité. Dans sa version rigoriste, le mouvement est vite tombé en panne et ses adeptes ont dû réintégrer dans la pratique de la photographie la raison d'être même de l'art – son affinité profonde avec la conscience. C'est le cycle qu'a emprunté la régénération de Steeves à la fin des années 1970 : un épanouissement soigneusement orchestré de la conscience.

Il travaillait en extérieur avec une chambre de prise de vue de 8 po × 10 po. Parmi ses sujets se trouvaient des maisons de bois et des enseignes peintes à la main qu'il photographiait à la façon simple et directe de Paul Strand, d'Edward Weston et de George Tice. L'émulation était loin d'être inconsciente, puisque toute la formation photographique de Steeves avait été américaine, dont un atelier récent à Rockport, dans le Maine, avec Steve Szabo et Tice lui-même. Ses propres objectifs, comme il les a décrits plus tard, étaient également d'ordre formel sans être aussi simples. Il voulait à tout prix parvenir à un haut degré de densité visuelle. Aussi a-t-il fait rentrer dans l'image toutes les étendues, tous les angles, toutes les textures, tous les détails, toutes les tonalités et toute la luminosité imaginables. À ce qui était naturel et ordinaire, il a ajouté des camions et des panneaux d'affichage mécaniques. Il ne s'agissait cependant pas d'antithèses; l'ancien n'y détrônant pas le

nouveau. Steeves revisitait des endroits familiers, mais son acceptation du lieu-sujet dans sa totalité singularisait son approche. Sa capacité d'intégration renvoie à l'arpenteur-photographe du 19ᵉ siècle, Carleton Watkins, dont les vues de la Californie mettaient autant en évidence la nature sauvage que les signes du progrès. La densification formelle et l'alternance sérielle d'un ordre haligonien et du chaos ont atteint des buts similaires. Pour surmonter ses troubles émotifs, Steeves s'est accroché à l'humble beauté des alentours, symbole de l'espoir. En installant son appareil dans ces lieux semi-privés que sont les arrières-cours et les porches, il a appris à braver les interdits.

Depuis 1981, il photographie des proches. Les portraits qu'il en réalise sont ensuite regroupés par séquences ou jumelés à des images complémentaires de son cadre de vie ou de lui-même[3]. Les principaux personnages sont tous des femmes : la comédienne et artiste de la performance Ellen Pierce; la danseuse et mémorialiste Angela Holloway; la poétesse et critique Astrid Brunner; enfin, la dessinatrice de costumes et peintre Susan Rome, qu'il a mariée en 1986. À l'évidence, leur apport a été varié et important, bien au-delà de l'idée qu'on se fait du « modèle » classique. C'est là l'un des emplois qu'elles ont tenus comme partenaires de Steeves, qui dirige l'action tout en jouant les rôles directoriaux de ses prédécesseurs en photographie, recréant les images dans le respect du canon, non pour leur rendre hommage, mais dans l'acceptation de la tyrannie de la démarche photographique.

C'est en s'inspirant de leurs propres modèles que les collaboratrices de Steeves posent devant l'appareil photographique. Elles sont gracieuses, d'humeur changeante, parfois haineuses – formes anthropomorphiques braquant comme autant d'armes les attractions et les désirs qu'elles éprouvent et que Steeves reflète. Dans les séries faites de concert avec Pierce et avec Brunner, le masque et le verre sont leurs emblèmes respectifs, qui parfois représentent l'appareil photographique. Leurs accessoires personnels sont autant d'objets symboliques qui coexistent avec les thèmes de Steeves : lieux et choses d'importance pour lui et qui réapparaissent dans son œuvre. Le petit manège de chevaux de bois et le cerisier japonais sont des éléments de son propre code mnémonique. Le chemisier ruché en est un autre.

Cadeau de Steeves à sa première femme, ce corsage si typiquement romantique et androgyne était resté suspendu dans la garde-robe après le départ de Linda. Dans l'un des premiers *Portraits d'Ellen*, Pierce a endossé le chemisier, fusionnant sa personnalité à

Starting out, Steeves focussed on inanimate objects which he rendered in the Modernist idiom of "equivalence" as formal expressions of emotions or states of being. Equivalents was the title given by Alfred Stieglitz to his personal metaphors: orchestrated suites of cloud studies that he made in the twenties and thirties. Steeves's adoption of this style was absolutely appropriate to his own need for emotional reconstruction after a devastating separation and divorce. He retraced the path of twentieth-century straight photography, a purist style erected and defended in contradistinction to pictorialist excess. During its formative years, straight photography cultivated its material difference through objectivity. In its rigorous definition, the movement was short-lived, breaking down finally and readmitting to the practice of photography the very reason for art – its essential attachment to the self. This was the pattern of Steeves's reawakening in the late seventies: a carefully choreographed extension of the spirit.

He was working out-of-doors with an 8 × 10 view camera. Subject-matter included woodcrafted houses and hand-painted signs that he photographed in the straightforward manner of Paul Strand, Edward Weston and George Tice. His emulation was hardly unconscious. Steeves's whole photographic formation had been American, including a recent workshop with Steve Szabo and Tice himself in Rockport, Maine. His own objectives, as he later defined them, were also formal but less plain. What he wanted was a high level of visual density. Accordingly, he filled the frame with everything it could hold of planes, angles, textures, details, tonalities and light. To the natural and the typical, Steeves added transport trucks and mechanical billboards. These were not contrasts; the old was not valued over the new. Steeves was reworking known territory, but what particularized his approach was his acceptance of the subject-place in its totality. His capacity for integration returns to the nineteenth-century survey photographer, Carleton Watkins, whose views of California gave equal measure to wilderness and progress. Formal densification and the alternation in series of Haligonian order and chaos achieved similar ends. In his emotional recovery, Steeves had fastened on a simple vernacular beauty which he took as an expression of hope. Setting up his camera in the semi-private zones of backyards and porches, he also learned to trespass.

Since 1981, he has been photographing people close to him whose portraits or figure studies have been assembled into sequences or paired with complementary images of his surroundings or himself.[3] The principals have all been women: the actress and performance artist, Ellen Pierce; the dancer and diarist, Angela Holloway; the poet and critic, Astrid Brunner; the theatrical designer and painter, Susan Rome, whom he married in 1986. Clearly, their contributions have been varied and significant, far exceeding the notional limits of "model." This is but one of the parts they have performed opposite Steeves, who directs and also plays the directorial roles of his photographic precursors, recreating images from the canon, not in homage but in enslavement to the photographic act.

Steeves's collaborators in these projects bring their own models to their creation of personae for the camera. They are graceful, mercurial, sometimes vengeful spirits – anthropomorphic forms armed with the attributes of predilections and appetites that mirror Steeves's. In his collaborations with Pierce and Brunner, the mask and the glass are their respective symbols. The same objects also stand for the camera. Each subject contributes her devices and these symbolic objects coexist with Steeves's personal motifs: places and things of private significance that recur in his work. The merry-go-round and the Japanese cherry tree are elements of his mnemonic code. The frilly blouse is another.

Gifted by Steeves to his first wife, Linda, this essential garment of romanticism and androgyny was left hanging in their closet when she left him. Among the first Pictures of Ellen, Pierce models the frilly blouse, melding her identity with that of Linda whose portrait forms part of a photographic shrine turned backdrop. Preserved by Steeves, the icon becomes a fetish, handed on to other friends, lovers and collaborators, repeated in the costume of an elderly aunt, profaned by the violent coupling of Astrid and Norval. Its ultimate travesty, and its apotheosis, is the feather boa.

Pictures of Ellen is founded in the photographic tradition of the extended or composite portrait. Following on his "equivalents," Steeves continued to evoke Stieglitz – his photographs of Georgia O'Keeffe and Dorothy Norman – as well as numerous others who have photographed a person or persons over a long period of time, including Paul Strand (Rebecca Strand), Harry Callahan (Eleanor Callahan), Emmett Gowin (Edith Gowin, their children and family), Robert Minden (Andrea & Dewi Minden), Nicholas Nixon (the Brown sisters), Donigan Cumming (Nettie Harris) and Sally Mann (children, husband, immediate family and friends). Like Gowin, Cumming and Mann, Steeves stretched the boundaries of the extended

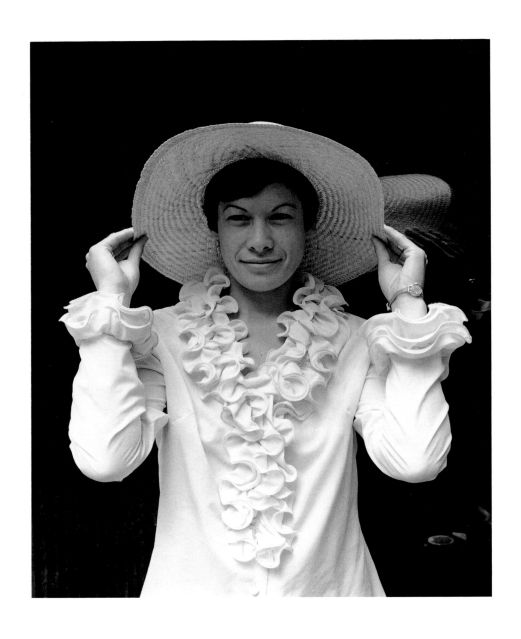

Linda in the Frilly Blouse, 1975

Linda portant le chemisier ruché, 1975

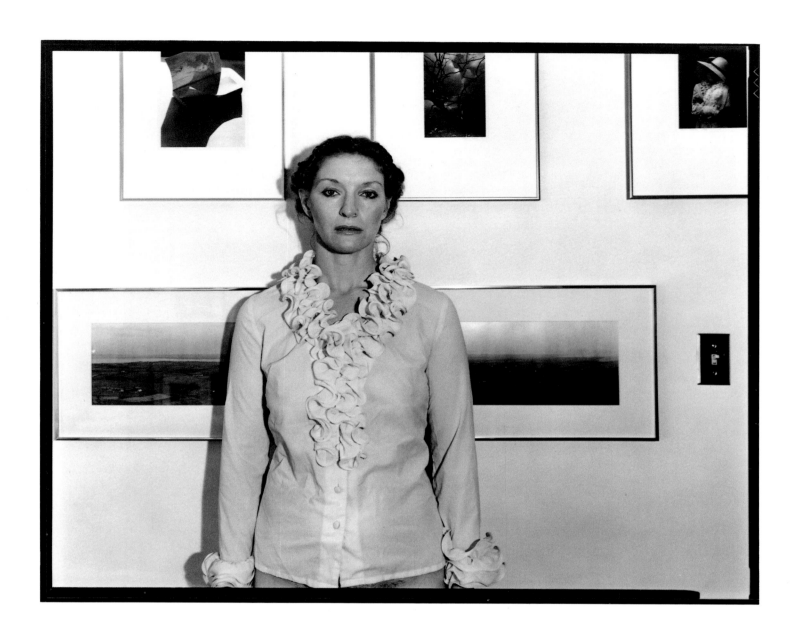

Christmas, Pictures & Linda's Frilly Blouse

Noël, photographies, chemisier ruché de Linda

26/12/81

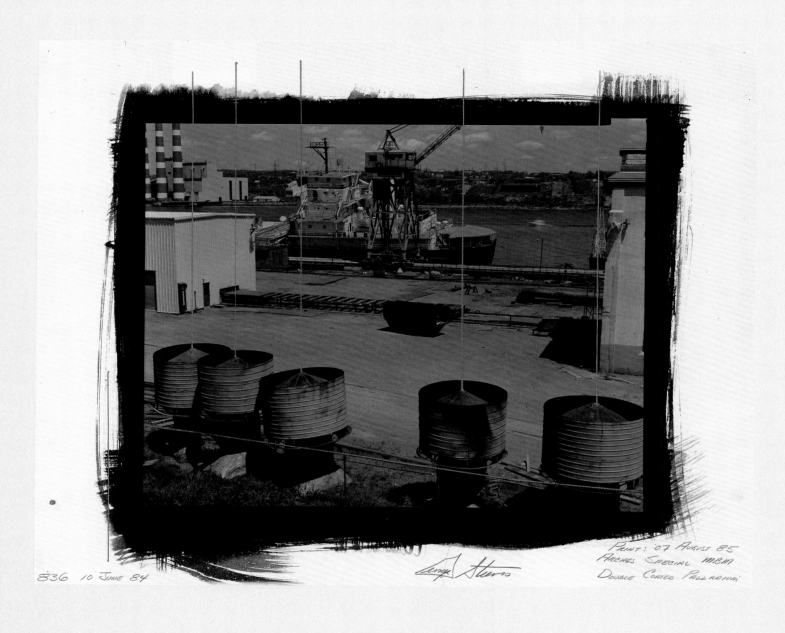

836 10 June 84

Print: 07 August 85
Arches Special MBM
Double Coated Palladium

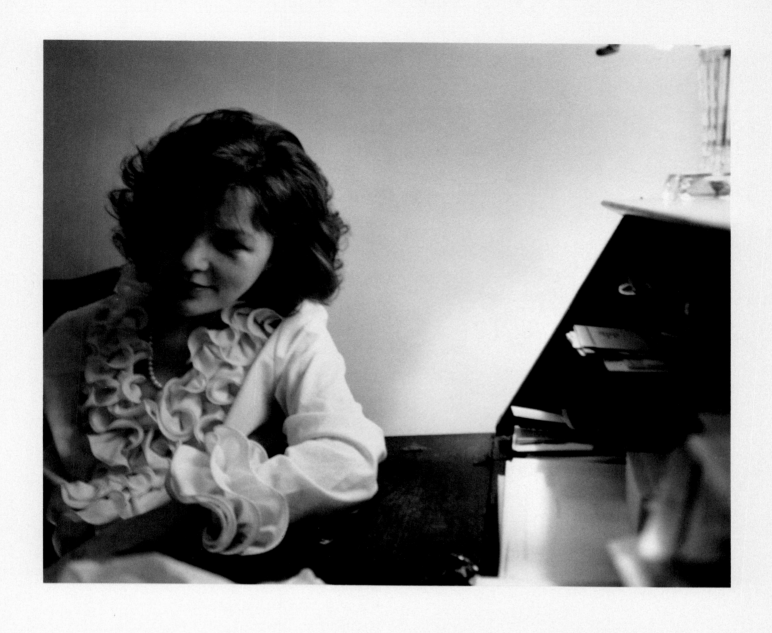

Tisha Graham When She Lived With David MacKenzie

Tisha Graham du temps qu'elle vivait avec David MacKenzie

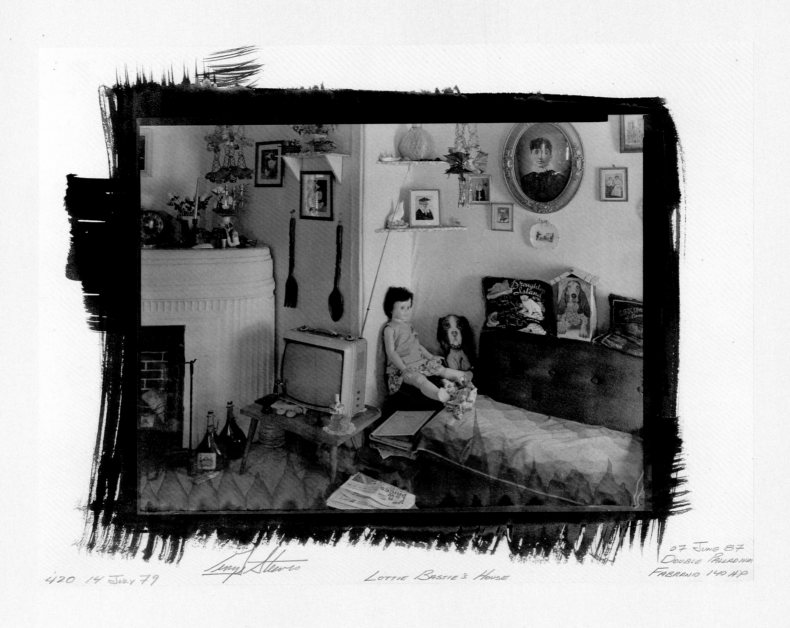

07 June 87
Double Palladium
Fabrano 140 HP

420 14 July 79 Lottie Bastie's House

Aunt Emma Flemming

Tante Emma Flemming

ÉVIDENCE 13

Je pense à toi et aux photographies que tu as faites de moi. Certaines restent gravées dans ma mémoire. On dirait que des siècles se sont écoulés depuis la fin de semaine que nous avons passée ensemble au Canada.

Ton appel de l'autre jour m'a fait grand plaisir; je sortais à peine du bain et mon corps est resté chaud tout au long de notre conversation!

Petit à petit, avec réticence, mon corps se transforme. À mesure que cèdent ses défenses, il révèle ses rouages!

Je contemple l'agonie dorée d'une journée splendide alors que la lumière s'attarde sur l'East River. L'appartement offre une étroite perspective juste suffisante pour contempler...

Angela

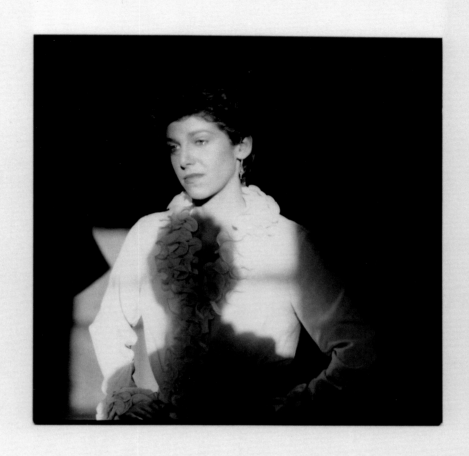

☐ I'M THINKING OF YOU & THE PICTURES YOU MADE OF ME. SOME ARE STILL QUITE SHARP IN MY MIND'S EYE. IT SEEMS WORLDS AWAY TO THE WEEKEND I WAS WITH YOU IN CANADA...
I LOVED TALKING TO YOU THE OTHER DAY WHEN YOU CALLED, HOT FROM THE BATH, I STAYED WARM THROUGH THE WHOLE CONVERSATION !!
MY BODY IS BEGINNING TO CHANGE SHAPE, SLOWLY & RELUCTANTLY, IT'S GIVING UP IT'S PROTECTION & REVEALING THE WORKING PARTS !!
I'M WATCHING THE GOLDEN END OF A BEAUTIFULL DAY AS THE LIGHT LINGERS ON THE EAST RIVER. THERE'S A TINY SLICE OF VIEW FROM THE APARTMENT WHICH IS JUST ENOUGH TO GAZE AT...

ANGELA

NÉGATIF Nº 867-18 La Violence familiale

Un sentiment d'hostilité ouverte ou de résignation maussade caractérisent la cohabitation d'Astrid et de Norval. Lors d'une rencontre exceptionnellement violente, Norval lui arrache une poignée de cheveux et contusionne son poignet balafré. Il cache tous les couteaux de la maison de crainte qu'elle ne le tue durant son sommeil. Rompant son silence, Astrid lui dit : « Si j'avais voulu te tuer, je l'aurais fait il y a longtemps alors que je t'aimais toujours. »

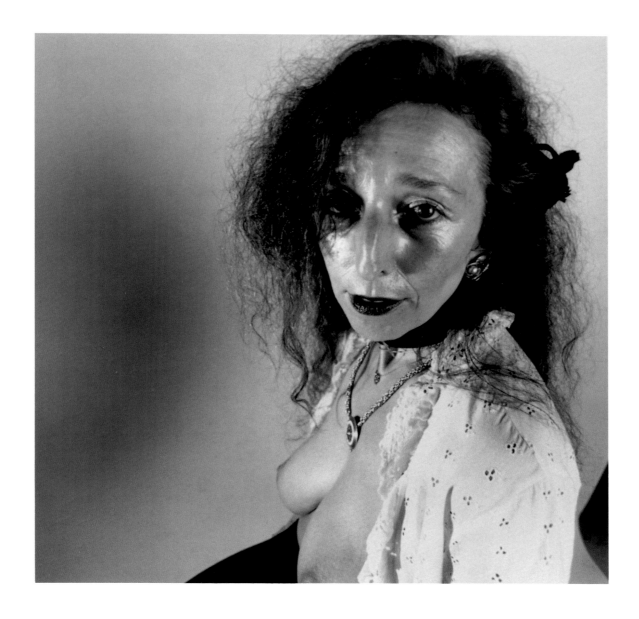

NEGATIVE #867-18 Domestic Violence

Open hostility or sullen resignation characterize Astrid's cohabitation with Norval. In an unusually violent encounter, Norval tears out a handful of Astrid's hair and bruises her knife scarred wrist. Norval hides all the knives in the house, fearing that Astrid will murder him while asleep. Breaking her silence she tells him, "If I had wanted to kill you, I would have done it long ago when I still loved you."

celle de Linda dont le portrait fait partie d'une châsse photographique transformée en toile de fond. Conservée par Steeves, l'icône est devenue un fétiche qu'il passe aux amis, maîtresses ou collaborateurs, que l'on retrouve sur le costume d'une vieille tante ou que vient profaner la violente copulation d'Astrid et de Norval. Son ultime travestissement et son apothéose seront le boa de plumes.

Portraits d'Ellen s'inscrit dans la tradition photographique du portrait composite. Dans le prolongement de ses «équivalences», Steeves continue d'évoquer Stieglitz – ses portraits de Georgia O'Keeffe et de Dorothy Norman – et bien d'autres qui ont photographié un ou plusieurs sujets au cours d'une longue période de temps, comme ce fut le cas de Paul Strand (Rebecca Strand), Harry Callahan (Eleanor Callahan), Emmett Gowin (Edith Gowin, leurs enfants et parents), Robert Minden (Andrea and Dewi Minden), Nicholas Nixon (les soeurs Brown), Donigan Cumming (Nettie Harris) et Sally Mann (ses enfants, son mari, ses proches parents et amis). Comme Gowin, Cumming et Mann, Steeves repousse les frontières du portrait composite qui, pour Stieglitz, était une nouvelle forme d'abstraction picturale:

> ... *C'est objectif, pur. Aucun artifice ou fumisterie.*
> *– Pas de sentimentalisme. – Ni ancien ni nouveau.*
> *– C'est si net que l'on peut voir les [pores] de la peau du visage – et pourtant, c'est abstrait. – Tout le monde affirme n'être conscient d'aucun médium particulier. – C'est une série de quelque 100 photographies d'une personne – tête et oreilles – orteils – mains – torses. – C'est l'accomplissement d'une chose qui me tenait à cœur depuis des années...*[4]
> [*notre traduction*]

Le portrait composite d'Ellen Pierce est l'effet secondaire d'une collaboration professionnelle entre cette artiste de la performance et le photographe à qui elle avait demandé de fixer en images diverses facettes d'un personnage qu'elle avait créé. Les premières images de la série sont conformes aux dispositions de l'entente intervenue entre eux. Comme toujours, Steeves utilise une chambre de prise de vue dont ils doivent l'un et l'autre respecter les exigences. Pierce prend des poses affectées; la pièce baigne dans une lumière artificielle. Mais un incident, auquel Steeves est mêlé malgré lui, vient bouleverser la situation: en pleine séance de travail, une violente altercation éclate entre Pierce et son amant. Après le départ de ce dernier, comme tout témoin d'une querelle, Steeves eut droit à une reprise de la scène, rageusement monologuée par Pierce. Spontanément, il s'est mis à la photographier et, elle, à étaler ses humeurs en une succession de poses. Peu à peu, ils ont transformé l'événement en une performance dans laquelle il a intercalé les photographies de Pierce qu'il avait prises immédiatement après la dispute dans le dessein de souligner l'écart entre la réalité et la fiction tout en privilégiant la métamorphose (Pierce se voile la face derrière un masque qui est une photographie de son propre visage). Cette stratification de la vérité et de l'artifice, de la représentation et de la falsification, s'élabore tout au long de la série, soulignée par les mutations du masque: les maquillages et les accessoires de théâtre de Pierce, les diverses expressions de son personnage, sa main posée sur sa figure, la main d'un autre personnage cachant son visage, sa tête enveloppée d'ombre, son regard et ses traits assombris par l'épuisement, introspection ou repliement.

Si la relation photographique entre Stieglitz et O'Keeffe prend le contre-pied du mythe d'Ovide qui veut qu'à la demande de Pygmalion, Aphrodite ait donné chair à l'ivoire d'une statue qu'il avait sculptée, la série *Portraits d'Ellen* s'harmonise avec la fable originale. Comme le légendaire roi de Chypre, Steeves crée une image de Vénus dont il tombe amoureux et qui, sous l'action des sortilèges de la foi et de la passion, prend vie. Théâtrale et dans la peau de son personnage au début, Pierce confère peu à peu à son rôle multiple une ampleur et une intensité psychologiques étonnantes. À travers le masque, son esprit informe un répertoire de personnages intimes. L'idole s'humanise alors que sa collaboration avec Steeves survit à la désintégration de leur liaison amoureuse. Parfois, son regard reflète l'amour magique qui sourd du sien, parfois non; il se transforme de nouveau; se fait introspectif; pour enfin devenir ce regard pénétrant d'une amitié complice et durable. La métamorphose de Pierce était arrivée à son terme quand, le 13 juillet 1984, Steeves exposa cinq films en feuilles – des nus de la belle Ellen – et en tira amoureusement des épreuves à l'aide de procédés du 19e siècle, épreuves qu'il mit ensuite de côté[5]. Quelque part entre Pierce et Rome, il a cessé de croire aux vertus analeptiques de la beauté photographique. C'est au cours de cette période que se succédèrent *Tranchants*, *Évidence* et *Exil*.

Tranchants, série à laquelle l'artiste a travaillé de façon intermittente pendant plus d'une décennie, illustre le rôle fécond du matériau d'art dans la genèse de son œuvre. Ce travail, explique-t-il, s'est amorcé presque par hasard, comme une détente tout indiquée

portrait which, for Stieglitz, was a new form of pictorial abstraction:

> ...–*It is straight. No tricks of any kind.*
> *–No humbug.–No sentimentalism.–Not old or*
> *new.–It is so sharp that you can see the [pores] in*
> *a face–& yet it is abstract.–All say that [they]*
> *don't feel they are conscious of any medium.*
> *–It is a series of about 100 pictures of one person –*
> *head & ears–toes–hands–torsos.–It is*
> *the doing of something I had in mind for very*
> *many years...*[4]

The extended portrait of Ellen Pierce was the outgrowth of a professional collaboration between the performance artist and the photographer whom she asked to document her various personae. The first photographs in the series show plainly the rules of their arrangement. Steeves is still working with a view camera and they are both bound by its protocol. Pierce is contrived in her gestures; the room is artificially lit. What changed all that was an incident in which Steeves was both actor and audience: an explosive argument that took place between Pierce and the man she then lived with. After the man left, Steeves, like any witness to a quarrel, was bound to witness it again in Pierce's frustrated monologue. His response was to photograph and hers, in turn, was to replay the event in stills. Eventually, they adapted the incident for performance, using Steeves's photographs oppositionally to anchor the work in fact (Pierce pictured in the aftermath of crisis) while insisting on revision and alienation (Pierce's face masked by a photograph of her face). This stratification of truth and fiction, representation and misrepresentation, builds throughout the series, signalled by variations on the mask: Pierce's theatrical makeup and props, her face "in character," her hand touching her face, another person's hand blocking her face, her face in shadow, her face veiled with exhaustion, introspection or withdrawal.

Stieglitz's photographic relationship with O'Keeffe reversed the Ovidian legend of Pygmalion's transformation of ivory into flesh. *Pictures of Ellen* accords with the original story. Like the Cyprian king, Steeves creates and falls in love with his vision of Venus, but the spell of faith and passion makes the image come to life. On stage and in character at the beginning, Pierce amplifies her multiple role to a rich psychological intensity. From behind the mask, her spirit materializes in a repertoire of intimate parts. The idol becomes human as her collaboration with Steeves out-

lives their love affair. His gaze of transformative love is returned, then not returned; it changes again; it turns inward; it becomes at last the penetrating look of a long, knowing friendship. The transmutation of Pierce had completed its cycle when on July 13, 1984, Steeves exposed five sheets of film – nude studies of the beautiful Ellen – that he lovingly printed in nineteenth-century processes and put away.[5] Somewhere between Pierce and Rome, Steeves lost faith in the restorative power of photographic beauty. This was the period of *Edges*, *Evidence* and *Exile*.

More than a decade in process, *Edges* illustrates the fruitful, gestational workings of the material of art on its creation. Steeves has explained how the work began almost by chance, as a much-needed respite from the printing of *Pictures of Ellen*, as a pleasurable outing into the chemistry and ritual of the nineteenth-century photographic print. He started to experiment with matrices that he knew, reinterpreting and enriching his urban landscapes. Inevitably, as revivals often do, the exercise grew sentimental which Steeves, in his work at least, emphatically was not. New negatives evicted nostalgia and reawakened his dormant interest in visually mastering disorder. Many of the negatives that he rendered at the time in cyanotype, gum bichromate, Vandyke brown, palladium and platinum played with optical distortion. The more extreme verged on the fantastic, shot from unnatural (sometimes high, sometimes low) vantage points. Light, or the withholding of light, made senseless, angular partitions, rife with suggestion. Surveyed from above, one domestic still life (a bowl of eggs), arbitrarily divided into light and shade, translates into a map of contested terrain as carved up by the victor. Views from his archives that he did retain, including important places of emotional sustenance (his house; the small merry-go-round), hid behind the tooth of the paper or were covered by eruptions of paint.[6]

These non-silver prints became the left-hand sides of diptychs that Steeves began to pair with silver gelatin prints – pictures of friends and family. Nothing was fixed; this for Steeves was part of the project's attraction: "different pairings, different versions, and different titles."[7] Gradually – in fact, years after the completion of the series – its purpose became clear: the diptychs had always been portraits and would henceforth be named for their living subjects.[8]

Of the six series in the exhibition, *Edges* is the most personal in its symbolic codes, and consequently, the most resistant to interpretation. A list of settings would privilege Halifax and outlying communities

durant le tirage des *Portraits d'Ellen*, une agréable incursion dans les arcanes des procédés chimiques et des conventions qui présidaient au développement des photographies au 19e siècle. Il s'est d'abord penché sur des matrices qu'il connaissait bien, réinterprétant et enrichissant ses paysages urbains. Comme il arrive presque toujours en pareils recommencements, le sentimentalisme s'est mis à imprégner son exploration; ce qui lui était on ne peut plus étranger, du moins dans son travail. De nouveaux négatifs chassèrent la nostalgie et réveillèrent son besoin endormi de maîtriser visuellement le désordre. Bon nombre de négatifs qu'il avait à l'époque tirés au cyanotype, à la gomme bichromatée, au vandyke, au palladium ou au platinotype jouaient avec la distorsion optique. Les images les plus poussées frôlaient le fantastique et avaient été prises à partir de points stratégiques insolites, certains élevés, d'autres, en contrebas. La lumière, ou sa suppression, ayant perdu toute signification, les fractionnements angulaires multipliaient les analogies. Vue de haut, une nature morte (un bol d'œufs), arbitrairement divisée en zones éclairées et ombrées, a l'air de la carte d'un territoire contesté et dépecé par le vainqueur. Des images conservées dans ses archives, dont certaines lui apportent un réconfort moral – sa maison, le petit manège – étaient voilées par le grain du papier ou éclaboussées de peinture[6].

Ces épreuves non argentiques formèrent le volet gauche de diptyques dont celui de droite se composa peu à peu d'épreuves à la gélatine argentique d'amis et de parents. Rien n'était arrêté, ce qui, pour Steeves, constituait l'un des attraits du projet: «des jumelages, des versions et des titres différents[7]». C'est petit à petit, en vérité plusieurs années après l'achèvement de la série, que le dessein du projet se révéla: dès l'origine, les diptyques devaient s'articuler autour de portraits qui auront désormais pour titre le nom de leurs sujets[8].

Des six séries faisant partie de cette exposition, *Tranchants* est celle dont les codes symboliques sont les plus personnels et les plus résistants à l'interprétation. Une liste des sites ferait la partie belle à Halifax et à des collectivités périphériques situées à environ une journée de distance en voiture, tout en faisant état de Saint-Jean, d'Ottawa et de Toronto, où Steeves a déjà séjourné. Ellen Pierce réapparaît, tandis que de nouveaux personnages surgissent, dont des hommes, certains étant des vétérans ou des soldats anonymes. Fréquentes, souvent critiques, les allusions à l'armée reflètent, sans lever le voile de l'ambivalence, les convictions de Steeves[9]. En tant que photographe et ingénieur, il ne cache pas la fascination qu'exercent sur lui

les systèmes et les technologies, bien que ses images de structures architecturales et de machines parlent de destruction. Des gens, des lieux, des objets – tel le chemisier ruché – reparaissent dans cette série, mais pour connoter le chaos. L'incompatibilité de ses éléments constitutifs nourrit la désaffection désespérée qui assure à l'œuvre son intensité.

Semblable dissonance visuelle n'est pas inusitée; pensons, par exemple, au portfolio de photographies et d'eaux-fortes publié conjointement en 1969 par Lee Friedlander et Jim Dine sous le titre: *Work from the Same House*. Mais Steeves est un seul et même artiste à la recherche d'un point d'équilibre entre deux fascinations: les tensions en marge d'une image exubérante; les dissensions au cœur même d'une vie dévorante. Le caractère intimiste de chaque portrait souligne l'intensité et la complexité de l'aventure humaine, sans jamais en préciser la nature. La signification des épreuves non argentiques est plus obscure encore. Steeves a eu recours aux techniques exigeantes du 19e siècle pour obtenir des images avares d'informations; des images déformées et dénaturées, sans complaisance ni élégance. *Tranchants* n'a jamais pu être achevée, même par son auteur; chaque réexamen entraînant un nouvel arrangement des débris et des restaurations.

Trois versions de *La Tentative de suicide de 1985* ont été réunies dans l'actuelle présentation de la série. L'élément de cohérence est une photographie de Steeves sur un lit d'hôpital; c'est lui-même qui s'est infligé les brûlures aux bras et au visage à l'aide de produits chimiques. Sans le concours de Linda, sa première femme, il n'aurait pu prendre ces clichés. Dans la première version, l'autoportrait est paraphrasé par une image prise en 1984 lors d'un accident qui avait éparpillé des fragments de véhicules sur la route. Dans les deux autres, Steeves s'est apparié à une épreuve aux couleurs fades et décaties du petit manège de chevaux de bois du chemin Saint Margaret's Bay. Photographié pour la première fois au cours du pénible été de 1979, le manège s'est vu transformer par la conjoncture hautement émotive de sa découverte en un «symbole vénéré[10]», un autel séculier. La revisitation de cette image favorise la fusion en une seule de ses crises existentielles et remet en marche le processus de sa guérison. Dans *Tranchants*, on rencontre les guérisseurs et les charlatans dont les effigies sont jumelées à d'autres totems craquelés et imparfaitement restaurés.

La chronologie n'a rien à voir dans l'agencement de *Tranchants*, mais semble déterminante dans le projet suivant qui raconte l'histoire d'un mariage en per-

(locations within a day's drive). There are also forays into Saint John, Ottawa and Toronto, all places from Steeves's past. Ellen Pierce reappears, but there are also new figures, a number of them male, some anonymous in their roles as veterans or soldiers. Persistent, often critical, allusions to the military intimate some of Steeves's beliefs,[9] but his views remain shrouded in a certain ambivalence. As a photographer and an engineer, he admits his fascination with structure and technology, but his views of architecture and machines are images of destruction. People, places and objects like the frilly blouse are reprised in this series, but in referential chaos. The incompatibility of its constituent elements sustains this work in the grim disaffection that is its power.

Such visual dissonance is not unfamiliar; one thinks, for example, of the portfolio of photographs and etchings jointly published in 1969 by Lee Friedlander and Jim Dine, entitled *Work from the Same House*. But Steeves is one artist, not two. His is an internal conversation and Steeves is one man balancing two fascinations: the tensions at the borders of a loaded image; the tensions at the centre of a loaded life. The intimate style of each portrait carries the intensity of human entanglement, though its precise status remains unclear. The implications of the non-silver counterpart are even more difficult to establish. Steeves has used the exacting processes of the nineteenth century to make pictures that are almost crude in their displays of information, pictures that are twisted and distorted, pictures devoid of comfort and grace. *Edges* has defied closure, even by its maker; each reassessment configures a new montage of wreckage and repair.

Three versions of *The Suicide Attempt of 1985* are brought together in this presentation of the series. The consistent element is a portrait of Steeves as a man in a hospital bed; the chemical burns on his face and arms are self-inflicted; he needed the assistance of his first wife, Linda, to make the exposure. In the first version, the self-portrait is amplified by an image taken in 1984 of an accident that has spilled mechanical parts across the road. In the second and third versions, Steeves has paired himself with a distressed and abrasively coloured print of the small merry-go-round on the Saint Margaret's Bay Road. First photographed in the difficult summer of 1979, the merry-go-round had been transformed by the emotional circumstances of its finding into "a venerated symbol,"[10] a secular altar. Steeves's revisitation of the image conflates the crises of his life and restarts the process of recovery. In *Edges*,

we confront the healers and the fakers, their effigies mounted edge to edge with other totems, cracked and imperfectly restored.

Chronology plays no part in the organization of *Edges*, but it seems central to the series that follows, which is a narrative, the story of a marriage in dissolution. The nature and content of the text makes *Evidence* the most clinical and cautionary of the series. Steeves, who signs himself "Witness," has been close to the centre and scrupulous in his notations.

Steeves built the work from the detritus of intimacy – his own and that of the principals – collected over several years in the form of negatives, contact sheets, letters, greeting cards, written and oral declarations. The stars of this drama are two dancers, Angela and Duncan. They are supported by the people in their orbit: daughter, mothers, lovers and friends. Their story begins in Warwickshire, England, on January 12, 1980, when they exchanged vows, committing themselves to a "creative relationship," a marriage which has "it's [sic] place in the whole creative purpose of God, through which he will bring the whole human race to himself, perfect and whole."[11] This is immediately followed by documents of betrayal, a series of verbal depositions from both parties whose feelings for the other, as for themselves, vacillate between ardour and contempt. The photographs are all portraits, chiefly of Angela, who dances for the camera, opening up her body, then closing it down by turns and self-protective gestures. Duncan is evoked in Angela's accounting which spares no infidelity, not even her own. He reveals himself when he writes to Angela or to George. His tone is bitter, passionate and cruel: "I took off my wedding ring and found a festering sore."[12] The story ends with Duncan's monologue of redundant self-pity, delivered from the special hell that is puerile love. Puckish and androgynous, Angela and Duncan typify lovers who see only themselves in the other. Steeves offers himself as the reflecting pool for their joint narcissistic plunge.

The fearful response engendered by *Pictures of Ellen* would be anecdotal, except for its galvanizing effect on Steeves's thinking. He was shocked by the repressive attitudes of his critics, by their narrow view of the purpose of art. Up to that point, Steeves's projects had been made in the heat of the moment, without premeditation or distance. Still, they were not always explicit. They sheltered his deepest emotions metaphorically, aesthetically, therapeutically. More than ever, Steeves was determined to make work that bit into human experience with honesty and imme-

dition. La nature et la substance du texte font d'*Évidence* la série la plus impartiale et la plus circonspecte de toutes. Steeves, qui s'en dit le témoin, a suivi de près le déroulement du drame et en a consciencieusement consigné les péripéties.

L'œuvre est construite à partir de débris d'intimités – la sienne et celle des deux protagonistes – amoncelés au fil des ans sous la forme de négatifs, de planches contact, de lettres, de cartes de souhaits, de communications verbales et écrites. Les acteurs principaux sont deux danseurs de ballet, Angela et Duncan, entourés, dans les rôles secondaires, de leur fille, de leurs mères respectives, des amants et des maîtresses ainsi que des amis. Leur histoire commence à Warwickshire, en Grande-Bretagne, le 12 janvier 1980, alors qu'ils se jurent fidélité et s'engagent à bâtir «un mariage enrichi par la créativité [et qui] a sa place dans le grand œuvre de Dieu, grâce auquel il appellera la race humaine tout entière à lui, à la perfection et la plénitude[11].» Suivent immédiatement des documents qui dénoncent et proclament la trahison, un cortège de déclarations verbales émanant des deux intéressés dont les sentiments réciproques, comme envers eux-mêmes, oscillent entre la passion et l'aversion. Tout est dit par des portraits, principalement d'Angela qui danse pour l'appareil photographique, révélant son corps puis le dissimulant par des révolutions et des gestes de pudeur. Dans ses justifications, elle évoque Duncan, démasquant toutes les infidélités, même les siennes. Ce dernier s'épanche dans des notes à Angela ou à George. Son ton est amer, fébrile et cruel: «En retirant mon alliance, j'ai découvert à sa place une plaie suppurante[12].» Le récit se termine sur un vain monologue de Duncan, clamé du fond de cet enfer qu'est l'amour infantile, dans lequel il ne sait que s'attendrir sur lui-même. Folâtres et androgynes, Angela et Duncan sont le parfait exemple des amants pour qui le partenaire ne sert qu'à réfléchir leur propre image. Steeves se fait l'eau de la fontaine dans laquelle le couple effectue son plongeon narcissique.

Les réactions effarouchées qui ont accueilli *Portraits d'Ellen* n'auraient eu aucune importance si elles n'avaient pas tant fouetté la réflexion de Steeves. L'attitude répressive des critiques et leur conception étriquée des fins de l'art l'ont beaucoup choqué. Jusque-là, tous ses projets avaient été réalisés dans le feu de l'action, sans idées préconçues ni recul. Ils n'en n'étaient pas pour autant toujours explicites, car ses émotions les plus secrètes restaient cachées derrière ses prestations métaphoriques, esthétiques et thérapeutiques. Désormais, l'œuvre devra mordre plus encore

à la vie, loyalement et sans détour. Parallèlement, il se sentait mélancolique et pondéré; humeurs particulièrement propices à l'assemblage d'*Évidence*. En 1988, les événements en question appartenaient à un lointain passé dont Steeves était devenu l'archiviste. Les passant au crible, il s'interroge sur le rôle qu'il y a joué.

Travaillant alors de façon plus décontractée, plus réfléchie, il trace la ligne de partage entre le public et le privé puis entaille l'écorce. Le spectateur est invité à se repaître des secrets d'autrui, secrets qu'on brûle de dévoiler. Si Angela et Duncan semblent, à la fin, recevoir le châtiment qu'ils méritent à travers les affres de la séparation, le regard qu'un tiers pose sur eux est leur unique source de consolation. La mise à nu de soi-même peut susciter l'affection et la sympathie; être vu apporte une satisfaction compensatoire[13]. Les appréhensions d'Angela s'estompent quand elle voit qu'elle ne peut leurrer Steeves: il est son confesseur et la voie d'accès à la rédemption sociale. Dans une large mesure, *Évidence* a été offerte à Steeves sur un plateau d'argent sous la forme d'une représentation donnée par des artistes qui savaient très bien à qui ils avaient affaire. Bien que relativement simple et limpide, *Évidence* annonce les thèmes complémentaires du travail qu'il entreprendra avec Astrid Brunner.

Les séances de travail d'où est issue la série *Exil* se sont poursuivies pendant quatre ans et traduites par un amoncellement de 4 000 négatifs. La série complète comprend 51 photographies dont 22 ont été acquises par le MCPC. L'opération a débuté en 1987 à l'instigation d'Astrid Brunner, critique et poétesse, que Steeves avait rencontrée en 1984. Elle en était à ce moment à rédiger sa thèse de doctorat en littérature anglaise qui avait pour sujet: «Women and Commitment in the Plays of Tom Stoppard». Ses textes sur l'art indiquaient sa prédilection pour la mythologie, les rites, la sexualité et le risque. Elle souhaitait, et même désirait fortement, se produire devant l'appareil photographique à des fins de catharsis et de célébration, comme moyen d'identifier et de réconcilier les multiples femmes dont elle se voyait contrainte de jouer le rôle[14].

Le sous-titre de l'œuvre: «Un voyage avec Astrid Brunner», indique que la plupart des scénarios et l'essentiel de sa symbolique s'inspirent directement de l'histoire de Brunner telle qu'elle l'a racontée à Steeves. Sa naissance, l'abandon, l'adoption; ses mariages, ses liaisons, ses enfants; ses terreurs, ses extases; ses tentatives désespérées de se fuir dans la sexualité, l'alcool, le rêve ou le suicide; le salut qui lui est venu de l'art: divers aspects de Brunner sont incrustés dans le texte sous le signe de la prévention, de l'empathie et de la

diacy. At the same time, his mood was sombre and reflective. It was the right moment to assemble *Evidence*. By 1988, the events described were long over; Steeves had become their archivist. He sifted the material and pondered the part he had been called upon to play.

Steeves is cooler, more calculated in this work. He locates the line between public and private and taps in. The spectator is invited to feast on the secrets of others, secrets they want desperately to reveal. If Angela and Duncan seem, in the end, to get their just deserts in pain and separation from each other, their only solace is recognition by a third party. Self-exposure can be risked for acceptance; being seen is compensatory satisfaction.[13] Angela's anxieties are appeased by her inability to deceive Steeves. He is her confessor and her access to societal redemption. To a large degree, *Evidence* was given fully formed to Steeves as a performance by artists who had come to him in full knowledge of his art. Though relatively simple and transparent, *Evidence* foreshadows the complementary motives of *Exile*, his work with Astrid Brunner.

The photographic sessions that resulted in *Exile* extended over four years and accumulated an archive of more than 4,000 negatives. The complete *Exile* comprises 51 photographs of which 22 have been acquired by the CMCP. The work began in 1987 on the suggestion of Astrid Brunner, a critic and poet, whom Steeves had met in 1984. Brunner was at that point working toward her doctorate in English literature, preparing her dissertation on "Women and Commitment in the Plays of Tom Stoppard." Her writings on art revealed her predilections for mythology, ritual, sexuality and risk. She was prepared, in fact she longed, to manifest herself to the camera in catharsis and celebration, as a way of identifying and reconciling the multiple female roles she felt constrained to play.[14]

The subtitle of this work is *A Journey with Astrid Brunner*, and a significant portion of its scenarios and symbolism is directly based on her biography as told to Steeves. Brunner's birth, abandonment and adoption; her marriages, her affairs, her children; her terrors and ecstasies; her frustrated attempts to escape through sex, fantasy, alcohol or suicide; her salvation in art: facets of Brunner are sliced into the text with prejudice, empathy and violence. The photographs did not come easily from this darkness. *Exile* narrates an operatic battle between two ravaged psyches: the subject who precariously and addictively consumes her life; the photographer who fears the subject and distrusts his own enterprise. For each of the subject's psychological fronts, the photographer too must shift ground. He takes on the roles of observer, enabler, counsellor, surrogate, voyeur, betrayer and thief. He forms his photographs accordingly.

Steeves's dedication panel acknowledges a broad range of influences: Hermann Hesse, Doris Lessing, Malcolm Lowry, Gustav Mahler, Richard Wagner and Kurt Weill. References to photographers are embedded in the text and in the posing of his model, but departing from his earlier tributes, visual quotations from André Kertész and Lisette Model are corruptions of the cited work, studies in bitterness and decay. Subtle differences between *Exile* and its paradigm, *Pictures of Ellen*, denote a change in circumstances and intention. Working with Pierce, Steeves was experimenting with the medium. The work technically is luxurious, even studied in its marriage of content and form. *Exile*, by comparison, is rigorous. Steeves confined himself, and Brunner, to a square format, adjusting light, occasionally varying his lens, but keeping to a predetermined field. Imposition of a grid intensifies these *tableaux vivants*, sharpening Brunner's amorphous projections through time and space. Pictorial variety comes from the angle of view, the illumination, the environment, the costume and, most of all, the directorial script, an outgrowth of their shared preoccupations, of an intense, negotiated exchange of interior visions for pictures. Only in *Exile*, and nowhere else in Steeves's work, can we imagine the appeal, "Take my picture; take it now." There is a palpable urgency to this work erected on the razor's edge of an abyss.

Exile portrays the people closest to Brunner: her first husband, their two children, her second husband and the photographer himself. Steeves appears in a mirror that is propped against the wall behind Brunner who is wearing what we are told is a new blue dress 'accessorized' with matching shoes and a bandage around one wrist.[15] The text confirms an instinctive reading of the mirror as a binary figurative device: "The mirror and the camera between us like the sword between Wagner's lovers."[16] The mirror unites their two disproportionate bodies on one divided plane. The camera records their dissimilar postures. This is Steeves's only physical appearance in his trilogy of women (*Pictures of Ellen, Evidence* and *Exile*). Elsewhere, his presence is implied, his influence deduced, from the mirroring response of the model. His visibility here, his bodily reflection on an island of glass, states his pact with the wounded Brunner.

violence. C'est avec peine que les photographies sont sorties de ces ténèbres. *Exil* raconte une lutte épique entre deux psychés dévastées: d'un côté, le sujet qui consume sa vie dans l'inconstance et la dépendance; de l'autre, le photographe qui redoute son sujet et est incertain de sa propre démarche. Sur chacun des fronts ouverts par le sujet dans cette guérilla psychologique, il doit changer son fusil d'épaule pour se faire tour à tour observateur, complice, conseiller, substitut, voyeur, traître et voleur. Les images en portent les traces.

Les dédicaces de Steeves confessent un large éventail d'influences: Hermann Hesse, Doris Lessing, Malcolm Lowry, Gustav Mahler, Richard Wagner et Kurt Weill. Les mentions touchant les photographes s'inscrivent dans le texte et dans les poses de son modèle, mais les citations visuelles tirées d'André Kertész et de Lisette Model sont, contrairement aux précédentes, des altérations de l'œuvre évoquée, des essais sur l'amertume et la déchéance. Les différences subtiles entre *Exil* et *Portraits d'Ellen* témoignent de l'évolution de la conjoncture et du propos. Dans son travail avec Pierce, Steeves expérimentait le médium. Sur le plan technique, l'œuvre est somptueuse, plus étudiée dans le mariage qu'elle fait de la substance et de la forme. Par comparaison, *Exil* se caractérise par sa rigueur. Steeves s'impose, comme à Brunner, un format carré, règle l'éclairage, change parfois d'objectif, mais s'en tient à un champ visuel préétabli. Le recours à une grille confère une plus grande acuité à ces tableaux vivants, rendant plus nettes les projections inconsistantes de Brunner à travers le temps et l'espace. La variété des images tient aux angles de prise de vues, à la lumière, au décor, au costume. Mais elle tient surtout à un plan de mise en scène qui, après des négociations serrées, a intégré leurs préoccupations communes et leurs perceptions personnelles respectives en matière d'images. Nulle part ailleurs que dans *Exil* devinons-nous cet appel impérieux: «Photographie-moi, tout de suite.» On ne peut s'empêcher de sentir l'urgence de cette création, tout entière élaborée en surplomb d'un précipice.

Exil décrit les proches de Brunner: son premier mari, leurs deux enfants, son deuxième mari et le photographe lui-même. Steeves apparaît dans un miroir adossé au mur derrière Brunner, laquelle porte, nous dit-on, une robe neuve bleue, des escarpins assortis ainsi qu'un pansement à un poignet[15]. Le texte d'accompagnement vient confirmer le sentiment que le miroir joue ici un rôle figuratif binaire: «Le miroir et l'appareil photo nous séparant comme l'épée sépare

les amants de Wagner[16].» Il accole leur deux corps difformes dans un plan sectionné. L'appareil enregistre leurs attitudes dissemblables. Dans toute sa trilogie féminine (*Portraits d'Ellen, Évidence* et *Exil*), c'est la seule fois que Steeves se manifeste physiquement. Ailleurs, sa présence est implicite, son influence inférée des réactions du sujet. Qu'il survienne alors sous la forme d'un reflet dans un îlot de verre atteste la gravité du pacte qu'il a scellé avec l'être meurtri qu'est alors Astrid Brunner. *Négatif n° 676-18: Astrid parle* (1988) fait le lien entre les autoportraits sur le lit d'hôpital de *Tranchants* (1985) et la recréation, pour en commémorer le cinquième anniversaire, de la tentative de suicide (1990), qui est l'un des thèmes d'*Équations*.

La série *Équations*, qui boucle cette exposition, se situe au confluent de trois démarches conceptuelles. Au centre se trouve la collaboration entre Steeves et Susan Rome qui s'est amorcée en 1986 pour se poursuivre de façon intermittente, sans hâte, pendant sept ans. Provisoirement baptisée *La Politique du style*, cette opération éminemment organique, qui se déroulait presque à couvert d'autrui, a progressivement permis d'édifier un abondant répertoire chorégraphique de signes, de symboles et de motifs picturaux. Le lyrisme intemporel de cette œuvre la distingue nettement du second groupe de photographies qui adoptent le ton péremptoire de la protestation rageuse. C'était d'ailleurs leur fulminante réponse visuelle à la campagne d'inspiration féministe lancée en 1989 contre *Portraits d'Ellen*. Une dernière source d'images, dont nous avons déjà parlé, jaillit du retour que Steeves effectue sur les événements et les émotions qui l'ont mené au bord du suicide: à la manière d'un autoportrait, ce cheminement thérapeutique – une impitoyable auto-analyse – emprunte une voie directe hors des sentiers de la métaphore. C'est à partir de là que Steeves et Rome ont élaboré la structure contrapuntique d'*Équations*.

Les images jumelées ou opposées qui forment les diptyques harmonisent ses trois motivations sous un seul thème: la sexualité duelle. La question de l'élaboration de l'identité sexuelle est évoquée par des références mythologiques et historiques renvoyant à des œuvres d'art, littéraires et musicales. Certaines des photographies de Steeves s'inspirent de textes sacrés, de l'art religieux ou des exaltations visionnaires de Blake. Sur le plan conscient, elles jouent le rôle d'éléments narratifs ou symboliques, illustrant la détermination inébranlable de l'humanité d'élucider les mystères de la fertilité et de la perpétuation de l'espèce. D'autres allégories ont une origine plus mystérieuse, émergeant périodiquement du fond de l'inconscient

Negative #676-18: Astrid Speaks (1988) is the link between the hospital room self-portraits of *Edges* (1985) and the fifth-anniversary reenactment of the suicide attempt (1990), one of the themes of *Equations*.

The last series in this exhibition, *Equations*, is the confluence of three conceptual streams. At centre is the collaboration between Steeves and Susan Rome which began in 1986 and continued on an irregular and unhurried basis over the next seven years. *The Politics of Style* was their working title for a very organic, somewhat sheltered enterprise, gradually accumulating a rich choreographic repertoire of signs, symbols and pictorial motifs. The timeless lyricism of this work distinguishes it from the second group of photographs, formed in a harsh declamatory style of protest. This was their furious visual response to a gender-biased campaign mounted in 1989 against *Pictures of Ellen*. Finally, a third source of imagery has already been mentioned: Steeves's revisiting of the emotions and situations that led to his suicide attempt, a therapeutic project of relentless self-examination, direct and unmediated by metaphor, in the genre of the self-portrait. On the basis of this work, Steeves and Rome began to develop the contrapuntal structure of *Equations*.

The twinning or opposing of images into diptychs combines these three motivating factors into the unifying theme of dualistic sexuality. The construction of sexual identity is evoked through mythological and historical references found in works of visual art, literature and music. Some of Steeves's images derive from sacred texts, religious art or the visionary outpourings of Blake. They function on a conscious level as narrative or symbolic sources, illustrating humanity's persistent interest in unravelling the mysteries of fertility and continuance. Other images are less easily explained, having surfaced periodically from Steeves's unconscious as his own recurring impressions or the fragmentary survivals of collective memory.

Steeves's exploration of the psyche – his willing surrender to the dream-state – situates his work in relation to nineteenth- and twentieth-century movements such as Romanticism, the Pre-Raphaelite Brotherhood, Symbolism and Surrealism. The progress of these movements through spiritual, mystical and psychological realms was sustained by science and the sister arts; these were fruitful periods of cross-fertilization. With his Romantic *Self-Portrait as a Drowned Man* (1840), Hippolyte Bayard was quick to recognize the psychodramatic potential of the medium, but in keeping with his general success, this discovery was overshadowed by photography's power to describe.

Fifteen years later, Julia Margaret Cameron's photographic narratives formed a photographic bridge between the Pre-Raphaelite Brotherhood and the Symbolists, but her visual poetics were resisted even from within her literary circle. Closer in time and sensibility to Steeves are the Surrealists who embraced photography – Man Ray, of course, but more pertinently, Hans Bellmer, Pierre Molinier, and the lesser known American, George Platt Lynes. Surrealism obliged photography to translate the present and the real into the timeless and the immaterial. Abstraction, alienation and shock were essential to the purpose. Such a programme confronts the very essence of photography – seamlessness, specificity and description – with the antithetical elements of juxtaposition, anachronism and mutation, dislodging photographic transparentness from its ordinary purpose, charging it with the unreal. In visual effect, Steeves is closest to Lynes whose luminous work in studio is so physically vigorous, so beautiful, that admirers have dismissed its poetic underpinnings as mere pretexts for the photographer's devotion to the body.[17]

Other comparisons between Steeves and his Surrealist precursors are more useful, though too striking parallels would be deceptive.[18] Hearing of Steeves posing in silk stockings and garters, it is easy to draw a line to Molinier whose self-portraits *en travesti* only sound similar. Steeves's self-portraits in drag share the pain of Molinier's impossible cloistered yearnings,[19] but they are less about transsexuality than about women and their sexual circumscription, traditionally expressed in passivity, in an air of tragic resignation. A closer connection can be made with Bellmer whose early life and impetus to make art leaves more room for analogical speculation.

In *Equations*, the male and female protagonists, both real and "passing," echo the conflictive childhood of Bellmer whose division between an authoritarian engineer father and a dreamy mother fostered fantasies that eventually took the form of dolls that he constructed and photographed. Bellmer was inspired by the Offenbach opera, *Tales of Hoffmann*, in which the hero falls in love with a mechanical doll.[20] Steeves also cites Hoffmann, but his blasphemous, costumed doll is Rome, posing on the campus of Mount Saint Vincent University. Rome's portrait is paired with Steeves's self-portrait in which lipstick painted around his mouth takes the place of self-inflicted chemical burns – his makeup multiplies his transgressions. The viewer is reminded of *Negative #720-01: Woman with Oxford Boater* from *Exile* which layered Steeves's

de l'artiste ou, à travers lui, de la mémoire collective.

Le vif intérêt que Steeves porte à l'exploration de la psyché – sa connivence avec les phénomènes oniriques – fait en sorte que son œuvre s'inscrit dans la trajectoire de divers mouvements des 19e et 20e siècles, notamment le romantisme, la confrérie préraphaélite, le symbolisme et le surréalisme. Les percées de ces mouvements dans les domaines de la spiritualité, du mysticisme et de la psychologie s'appuyaient sur les progrès de la science et des arts connexes; ces temps étaient très propices aux brassages d'idées, à la fécondation mutuelle. Dans l'une de ses images romantiques, *Autoportrait en noyé* (1840), Hippolyte Bayard a été l'un des premiers à exploiter les possibilités psychodramatiques de la technique; mais sur ce terrain aussi, il s'est fait damer le pion, puisque c'est le pouvoir descriptif de la photographie qui a prévalu. Quinze ans plus tard, les narrations photographiques de Julia Margaret Cameron établissaient un pont avec la confrérie préraphaélite et les symbolistes, mais sa poétique visuelle fut dénigrée, y compris au sein de son cercle littéraire. Plus près de Steeves dans le temps et sur le plan de la sensibilité se trouvent les surréalistes photographes – l'Américain Man Ray, bien entendu, et surtout son compatriote moins réputé, George Platt Lynes, ainsi que Hans Bellmer et Pierre Molinier. Le surréalisme a contraint la photographie à rendre le présent intemporel et la réalité immatérielle. Seuls l'abstraction, la distanciation et le scandale pouvaient assurer l'atteinte de cet objectif. Un tel programme expose l'essence même de la photographie – intégrité, spécificité et description – aux éléments antithétiques de la juxtaposition, de l'anachronisme et de la mutation, détournant la transparence photographique de son propos habituel en la lestant d'irréel. Du seul point de vue de l'impression visuelle, Steeves est certes plus près de Lynes dont la luminosité des œuvres en studio est si puissamment vivante que ses admirateurs en sont arrivés à penser que ses motivations poétiques ne faisaient que dissimuler sa vénération du corps humain[17].

D'autres rapprochements avec ses prédécesseurs surréalistes sont plus éclairants, si l'on se garde toutefois d'établir des parallèles trop poussés[18]. Bien sûr, voir que Steeves a posé en bas de soie et en jarretelles peut inciter à le relier à Molinier. Mais les autoportraits en travesti de ce dernier ont une tout autre connotation. Ceux de Steeves exibent, comme ceux de Molinier, la douleur de ne pouvoir assouvir d'intenses désirs enfouis[19], mais il ne s'agit pas tant dans son cas de transsexualisme que de traduire l'enfermement sexuel de la femme souvent caractérisé par la passivité et un air de tragique soumission. Une corrélation plus étroite peut être établie avec Bellmer, car sa jeunesse, de même que son vif intérêt pour la création artistique, facilite les réflexions analogiques.

Dans *Équations*, les protagonistes masculins et féminins – tous deux réels et travestis – réfèrent à la situation conflictuelle qui a déchiré un Bellmer enfant qui, pris au piège entre un père ingénieur autoritaire et une mère romanesque, s'était réfugié dans le rêve et l'imagination. S'inspirant des *Contes d'Hoffmann,* un opéra fantastique d'Offenbach dans lequel le héros tombe amoureux de l'automate qu'il avait inventé[20], Bellmer s'était construit une poupée mécanique qu'il a par la suite photographiée. Steeves aussi évoque Hoffmann, mais cette fois, c'est Rome qui s'est insolemment costumée en poupée pour poser sur le campus de l'Université Mount Saint Vincent. Cette photographie de Rome est jumelée à l'autoportrait de Steeves qui s'était peinturluré la bouche avec du rouge à lèvres pour rappeler dérisoirement les brûlures qu'il s'était déjà lui-même infligées – son maquillage multiplie ses transgressions. À ce point, le spectateur est invité à se remémorer le *Négatif n° 720-01: La Femme au canotier,* tout comme Steeves, en faisant ce portrait d'Astrid, s'était souvenu de la vieille aristocrate aperçue un jour dans un café-restaurant de Florence, ainsi que de « la photographie que Lisette Model avait faite en 1947 d'une femme assise sur un banc de parc à San Francisco[21] ». Pour forger ses raccords, Steeves avait incité Brunner à se barbouiller les lèvres de fard rouge dans un petit geste sympathique d'auto-mutilation anodine. Ce geste que Brunner posa le 28 août 1988 a été refait par Steeves le 28 août 1990, exorcisant ainsi le spectre de la mort imminente.

Telle est, en dernière analyse, la fonction d'*Équations*: d'appeler en justice les démons du monde invisible, de la solitude, de l'ostracisme et de la censure; de stigmatiser le reniement et l'amnésie collectifs; de triompher du néant. Et voilà, en parfaite équation avec son créateur, l'œuvre de George Steeves.

Martha Langford
OTTAWA, 1993

memory of an elderly Florentine woman onto "Lisette Model's 1947 photograph of a woman on a San Francisco park bench."[21] To forge those connections, Steeves asked Brunner for a small sympathetic act of self-mutilation – to smear her lipstick. Her gesture of August 28, 1988, was repeated by Steeves on August 28, 1990, and the spectres of near death were exorcised.

This, ultimately, is the function of *Equations*: to summon the demons of invisibility, isolation, exclusion and censure; to smash through the blankness of denial and collective amnesia; to triumph over the void. In perfect equivalence with its creator, this is the work of George Steeves.

Martha Langford
OTTAWA, 1993

29

NOTES

1 Ma perception et ma compréhension des œuvres de Steeves ont évolué au cours de cette période comme en témoignent les introductions, exposés et essais que j'ai préparés à divers moments à titre de conservatrice : *Parallèles atlantiques* (Office national du film du Canada, 1980); «On George Steeves' Edges» (*Blackflash*, 1988); «L'autobiographie de George Steeves» (*Le Mois de la photo à Montréal*, 1991); et «Public and Private: Issues in Photography» (Table ronde, Nova Scotia College of Art and Design, 1992).

2 La vie professionnelle de Steeves se partage alors entre ses activités au Bedford Institute of Oceanography, où il dirige le groupe de la conception assistée par ordinateur, et sa production artistique dans laquelle des mécanismes désarticulés et des engins disloqués sont des motifs fréquents.

3 Les photographies antérieures de Linda Toy sont des études ou de simples portraits.

4 Lettre d'Alfred Stieglitz à Sadakichi Hartmann, 27 avril 1919, reproduite dans Sarah Greenough et Juan Hamilton, éd., *Alfred Stieglitz: Photographs & Writings,* catalogue de l'exposition (Washington: National Gallery of Art, 1983), p. 205.

5 Les cinq épreuves ont été tirées en juillet et en août 1984 en utilisant les différents procédés suivants: cyanotype, vandyke, platinotype et palladium. Uniques et particulièrement chères à l'artiste, ces épreuves n'ont jamais fait partie de *Portraits d'Ellen*. Elles sont restées dans la collection privée de Steeves jusqu'en janvier 1992 alors qu'elles ont été mises à la disposition du MCPC pour être intégrées à la présente rétrospective.

6 C'est surtout Susanne MacKay, artiste-peintre, qui s'est chargée de l'application manuelle de la couleur aux épreuves de Steeves. Leur collaboration rappelle les travaux que le peintre Donald Blumberg et le photographe Charles Gill ont réalisés en commun dans les années 1960. Selon Jonathan Green : «Les images de Blumberg et de Gill incarnaient élégamment les deux moyens d'expression, accordant la même importance à l'acte de peindre en tant que geste et imagination créatrice qu'à l'acte de photographier en tant qu'expression du réel.» Voir Jonathan Green, *American Photography: A Critical History 1945 to the Present* (New York: Harry N. Abrams, 1984), p. 158. À l'exemple de Blumberg et de Gill, Steeves et MacKay «entremêlent le réalisme et l'expressionnisme abstrait» (Green, p. 157.), tout en donnant la préséance à la photographie. En regard de ce que Steeves et MacKay ont fait, les premières œuvres de Blumberg et de Gill célèbrent surtout la peinture aussi bien dans les grands formats que dans les tirages sur toile de lin. Que Steeves ait dominé tous les aspects de cette production va de soi, puisque tous les éléments expressifs sont purement photographiques. Les images les plus hallucinatoires sont entièrement de son cru.

7 Lettre de George Steeves à l'auteure, 11 avril 1991.

8 C'est au cours de l'hiver 1993 que ces photographies ont été rebaptisées.

9 En 1967, Steeves a reçu son diplôme d'ingénieur de l'Université Carleton à Ottawa. En compagnie de sa femme, Linda Toy, il a émigré aux États-Unis où la United Aircraft l'a embauché comme concepteur en avionique. L'année suivante, il s'est inscrit à la Cornell University pour y étudier les mathématiques et la cybernétique. C'est à cette époque qu'il a milité activement au sein du mouvement pacifiste, ce qui a presque provoqué son renvoi de l'université. Il a néanmoins obtenu son diplôme en 1970, mais fut déporté peu après. À Toronto, il s'est rapidement trouvé un emploi chez IBM.

10 Dans des notes sur quatre images, rédigées à la hâte à la demande de l'auteure et transmises le 10 juin 1993, Steeves décrit les circonstances en question. Le souvenir qu'il conserve de la découverte du petit manège de chevaux de bois a le caractère poignant et la spontanéité du désir humain. Même délabré, le manège garde sa beauté.

11 Extrait du texte accompagnant *Évidence 1: Les Vœux de mariage.* *Évidence* comporte 25 parties, y compris le titre non numéroté. Il n'existe qu'un exemplaire de cette œuvre qui fait partie de la collection du MCPC.

12 Extrait du texte accompagnant *Évidence 2.*

13 La question du sujet avide en tant que contrepartie du regardeur-voyeur a été analysée par Robert Graham dans «Voilà moi! ou Le sujet dans l'image», *Treize essais sur la photographie* (Ottawa: Musée canadien de la photographie contemporaine, 1990), pp. 1-13.

14 Brunner a exposé les raisons qui l'ont poussée à travailler avec Steeves dans une notice inspirée d'un essai autobiographique inédit intitulé: «On Working with George Steeves, Photographer of Women and Enfant Terrible of Forefront Science». *Voir* «Notes sur L'exil: un voyage avec Astrid Brunner», *Noir d'Encre*, Vol. 2, nº 1, 1992, pp. 12-16. Elle explique également son bloquage relativement au texte que Steeves a finalement rédigé. Son ouvrage de nouvelles, *Glass* (Halifax: AB Collector Publishing, 1991), s'inspire en partie de leur collaboration. «Amethyst», la nouvelle qui conclut cette publication est une élégie à la mémoire de leur dernière séance de photographie.

15 Cette photographie a été prise le 4 juin 1988 lors d'une séance manifestement productive, puisqu'il en est sorti trois images qui ont finalement été intégrées à la série, dont deux sont accompagnées d'un texte dans lequel «Astrid parle» de la nature de cette collaboration.

16 Extrait de *Négatif nº 676-18: Astrid parle.*

17 Glenway Wescott, «Mythology, 1936-1939» dans *George Platt Lynes: Photographs, 1931-1955,* éd. par Jack Woody (Pasadena: Twelvetrees Press, 1981) pp. 61-63.

18 Le piège auquel on risque le plus de se prendre serait d'établir un parallèle entre le suicide de Molinier et la tentative en ce sens de Steeves. Il apparaît que Molinier s'est tué parce qu'il ne pouvait plus tolérer son déclin physique alors que Steeves a été victime d'une série d'événements qui ont provoqué presque accidentellement une explosion psychologique.

19 Scott Watson, *Pierre Molinier: The Precursor* (Winnipeg: Plug In Gallery, à paraître).

20 Rosalind Krauss, Jane Livingston et al., *L'Amour fou: Photography and Surrealism* (New York: Abbeville Press, 1985), pp. 195-196.

21 Extrait de *Négatif nº 720-01: La Femme au canotier.*

NOTES

1 My understanding of this work has evolved over the same period, developed in a number of curatorial statements, essays and presentations: *Atlantic Parallels* (National Film Board of Canada, 1980); "On George Steeves' *Edges*" (*Blackflash*, 1988); "The Autobiography of George Steeves" (*Le Mois de la photo à Montréal*, 1991) and "Public and Private: Issues in Photography" (Panel discussion at the Nova Scotia College of Art and Design, 1992).

2 Steeves's professional life is divided between his position at the Bedford Institute of Oceanography where he heads a computer-aided design group and his production as an artist in which severed machine parts and eviscerated instruments are common motifs.

3 Earlier photographs of Linda Toy are studies or simple portraits.

4 Alfred Stieglitz, in a letter to Sadakichi Hartmann, April 27, 1919. Reprinted in *Alfred Stieglitz: Photographs & Writings*, Sarah Greenough and Juan Hamilton, eds. Exhibition catalogue (Washington: National Gallery of Art, 1983), p. 205.

5 The five prints were made in July and August 1984, in variations on the following processes: cyanotype, Vandyke brown, platinum and palladium. Unique and precious to the artist, these prints were never included in *Pictures of Ellen*. They remained in Steeves's private collection until January 1992, when they were offered to the CMCP as part of this retrospective.

6 The hand-colouring of Steeves's prints was mainly done by the painter, Susanne MacKay. Their collaboration is reminiscent of work done in the sixties by a painter, Donald Blumberg, and a photographer, Charles Gill. According to Jonathan Green, "Blumberg and Gill's images gracefully embodied both media, insisting equally on the experience of painting as gesture and improvisation and the experience of photography as fact." See Jonathan Green, *American Photography: A Critical History 1945 to the Present* (New York: Harry N. Abrams, 1984), p. 158. Like Blumberg and Gill, Steeves and MacKay made images that "cross realism and Abstract Expressionism," (Green, p. 157) but photography dominates their work. In light of Steeves and MacKay, the earlier work of Blumberg and Gill is seen to be dominated by painting, both in its large scale and in its photo-linen support. With nearly all expressive elements purely photographic, it was inevitable that Steeves would take over all aspects of this project. The most hallucinatory images are wholly his own.

7 George Steeves, in a letter to the writer, April 11, 1991.

8 The renaming of these works took place in the winter of 1993.

9 In 1967, Steeves graduated from Carleton University in Ottawa with a degree in engineering. He and his wife, Linda Toy, emigrated to the United States where Steeves was employed as a designer of avionics with United Aircraft. In 1968, he entered Cornell University to study mathematics and cybernetics. It was in this period that he became extremely active in the anti-war movement. His involvement nearly cost him his degree. He was allowed to graduate, which he did in 1970, after which he was deported. In Toronto, he went immediately to work for IBM.

10 Steeves described the circumstances in extemporaneous notes on four images that he sent at the request of the author on June 10, 1993. His memories of finding the toy brim with the poignancy and directness of human desire. The merry-go-round was beautiful, even in its degradation.

11 Extract from the text of *Evidence 1: Marriage Vows*. *Evidence* is a work in 25 parts, including the unnumbered title. The work exists in only one copy which is in the collection of the CMCP.

12 Extract from *Evidence 2*.

13 The hungering subject as counterpart to the voyeuristic spectator has been analyzed by Robert Graham in "Here's Me! or The Subject in the Picture," *Thirteen Essays on Photography* (Ottawa: Canadian Museum of Contemporary Photography, 1990), pp. 1-12).

14 Brunner exposed her motives for working with Steeves in an autobiographical piece that she wrote from her unpublished notes, entitled "On Working with George Steeves, Photographer of Women and Enfant Terrible of Forefront Science." See "Notes sur L'exil: un voyage avec Astrid Brunner," in *Noir d'Encre*, Vol. 2, No. 1, 1992, pp. 12-16. She also explains her paralysis in regard to the text which ultimately was written by Steeves. Her collection of short fiction, *Glass* (Halifax: AB Collector Publishing, 1991), is based partially on their collaboration. The closing story, "Amethyst," elegizes their last photographic meeting.

15 This photograph was taken on June 4, 1988, evidently a very productive session that yielded three images to the final selection, two of which are accompanied by texts through which "Astrid Speaks" about the nature of this collaboration.

16 Extract from *Negative #676-18: Astrid Speaks*.

17 Glenway Wescott, "Mythology 1936-1939," in George Platt Lynes: *Photographs 1931-1955*, Jack Woody, ed. (Pasadena: Twelvetrees Press, 1981), pp. 61-63.

18 The likeliest pitfall is drawing a parallel between Molinier's death by suicide and Steeves's attempt. Molinier appears to have been motivated by unhappiness over his physical decline. Steeves was overtaken by a series of events that culminated almost accidentally in a psychological explosion.

19 Scott Watson, text written for *Pierre Molinier: The Precursor*. (Winnipeg: Plug In Gallery, forthcoming at the time of this writing.)

20 Rosalind Krauss, Jane Livingston, et al., *L'Amour fou: Photography and Surrealism* (New York: Abbeville Press, 1985), pp. 195-6.

21 Excerpt from *Negative #720-01: Woman with Oxford Boater*.

VUES DE LA NOUVELLE-ÉCOSSE (1979)

En 1979, Steeves a acheté une chambre de prise de vue de 8 po × 10 po qu'il a utilisée tout l'été pour prendre des photographies d'Halifax et des collectivités voisines. Il s'est d'abord intéressé à l'architecture caractéristique de la région – des maisons de bois comme *Un vieil immeuble de Port Williams* – à l'exemple de Paul Strand parti à la découverte de la Nouvelle-Angleterre et de la Nouvelle-Écosse. L'épreuve est riche, lumineuse et respectueuse du sujet photographié, préservant tous les détails d'une construction soignée. Contrairement à Strand, qui rêvait d'un Eldorado de la beauté harmonieuse, Steeves a trouvé son idéal dans l'ordinaire, dans le rappel de souvenirs et de sensations qui somnolaient en lui depuis l'enfance. S'il a photographié l'orme parasol de Truro, c'est en raison des résonances romanesques que sa présence près d'un porche à colonnade avait suscitées en lui. Mêlant les expériences récentes au passé, il a relié entre eux des lieux et des choses qui sont toujours au cœur de sa vie et de son œuvre. C'est au cours du même été qu'il a pour la première fois éprouvé dans son âme les vertus salvatrices de l'art et pris conscience du pouvoir spécial qu'a la photographie de réussir la synthèse du chaos et de la confusion. Vingt des épreuves par contact qu'il a tirées à cette époque font partie de la collection du MCPC, dont six ont été retenues pour la présente rétrospective.

VIEWS OF NOVA SCOTIA (1979)

In 1979, Steeves acquired an 8 × 10 camera and spent
the summer photographing in Halifax and nearby
communities. He began by concentrating on the ver-
nacular architecture of the region – on wooden houses
like *Old Building, Port Williams* evoking Paul Strand's
discovery of New England and Nova Scotia. The print
is rich, luminous, reverential of its architectural sub-
ject; every detail of an honest construction has been
preserved. Unlike Strand who dreamed and searched
for a place of harmonious beauty, Steeves found his
ideal in the familiar, in the reawakening of memories
and sensations dormant since childhood. The um-
brella tree in Truro was photographed for the roman-
tic implications of its planting by the colonnaded
porch. Fusing fresh encounters with the past, Steeves
established relationships with places and things that
have remained important in his life and work. During
that summer, he experienced for the first time the sal-
vation of his spirit in art. He also recognized a partic-
ular power in photography: its capacity to synthesize
chaos and confusion. Twenty of his contact prints from
this period are in the CMCP collection; six have been
selected for this retrospective.

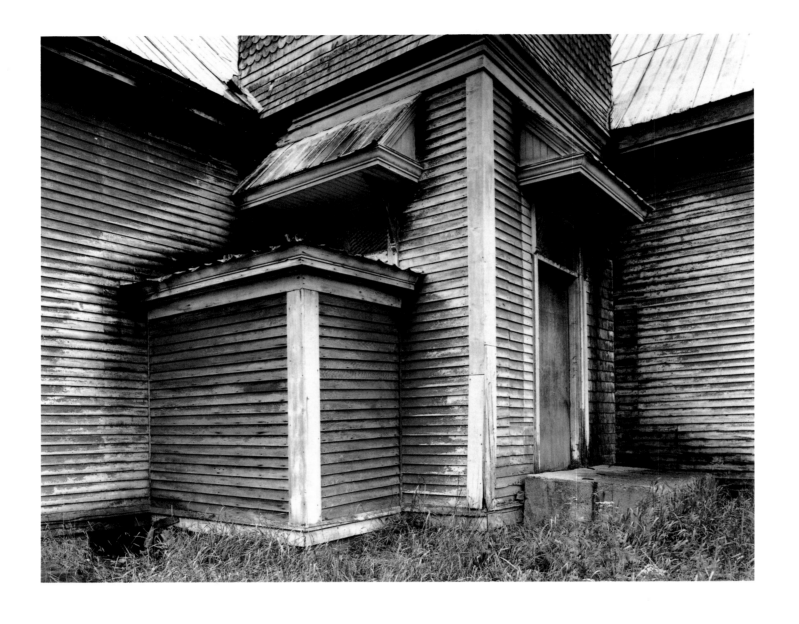

Old Building, Port Williams

Un vieil immeuble de Port Williams

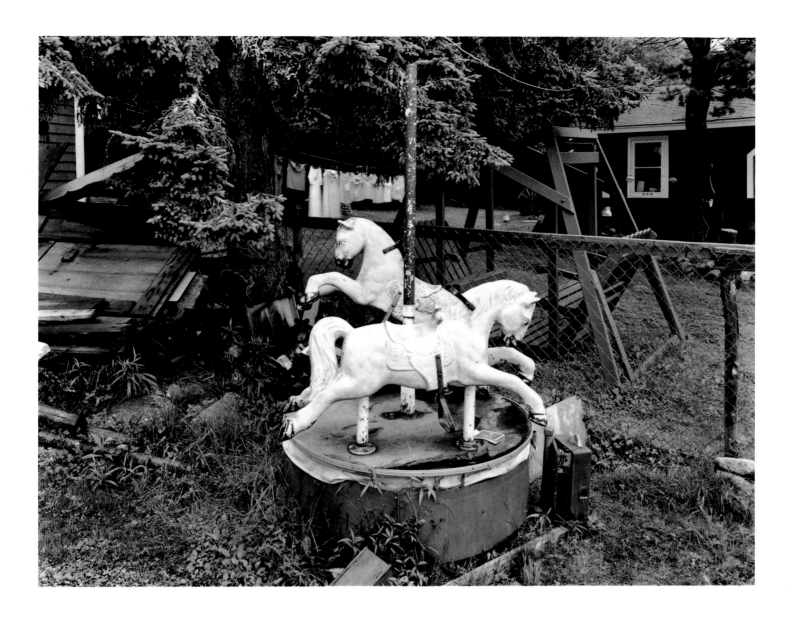

Small Merry-Go-Round, Saint Margaret's Bay Road

Le Petit manège du chemin Saint Margaret's Bay

Canada Day, Umbrella Trees, Truro

La Fête du Canada, ormes parasols, Truro

Fish and Vegetable Shop, Bedford Highway, Halifax

Poissonnerie – magasin de légumes, autoroute Bedford, Halifax

Les premières photographies d'Ellen Pierce ont été prises à des fins documentaires pour illustrer les diverses interprétations qu'elle donnait de la redoutable « Mlle X ». Steeves exploitait les éclairages, quelques éléments de décor et les masques qu'Ellen Pierce avait elle-même confectionnés, parfois tout simplement à l'image de son visage. Au fur et à mesure de l'évolution de leurs rapports, masques et lentilles se sont peu à peu confondus. Les photographies naquirent de moments d'intimité non pour les consigner, mais pour les célébrer par la poésie de la lumière et des poses pensives et rêveuses. Quand ils fusionnèrent leurs mondes respectifs, les lieux de travail se firent multiples : Sable River; la cuisine (Tangmere Crescent); le Dunn Theatre; et Grand Parade. Leurs déplacements sont relevés dans les légendes selon le style 'journal intime' : *Pénible réveil, rue Marlborough, 27/11/83.* Comme le rythme de leur collaboration s'accentuait, Steeves adopta un appareil photographique plus petit, plus souple avec lequel il prit des milliers de clichés et se mit à s'intéresser à leur présentation. Le choix du format carré semblait atténuer momentanément la densité et l'angle de champ de ses compositions. Le visage, ou parfois une partie seulement, apparaissait en plein centre sur un fond au grain évanescent. Un négatif encore plus petit lui permit de tirer sur une même feuille deux images adjacentes – un procédé idéal pour évoquer des situations antithétiques ou changeantes, pour dire visuellement l'abîme qui sépare les sentiments intimes de l'apparence extérieure.

PICTURES OF ELLEN (1981-1984)

The first photographs of Ellen Pierce were documentations of her performances as the redoubtable "Miss X." Steeves worked with lights, rudimentary sets and the masks Pierce made, sometimes simply of her face. As their relationship evolved, the mask melded with the lens. Photographs were occasioned by moments of intimacy which were not recorded but lyricized in light and in contemplative poses. Locations multiplied as Steeves and Pierce merged their respective worlds: Sable River, Tangmere kitchen, Dunn Theatre, Grand Parade. Their movements are documented in the captions which also read as notations in a diary: "Awful Morning, Marlborough St., 27/11/83." As the pace of their collaboration increased, Steeves adopted a smaller, more responsive camera. He made thousands of exposures and experimented with their presentation. Working within a square seemed temporarily to lessen the density and angularity of his compositions. The figure, sometimes part of a figure, might simply be centred against an evanescent textural background. An even smaller negative permitted Steeves to print two frames in adjacency on one sheet – a perfect vehicle for the depiction of contrasting or shifting situations, for imaging the gulf between inner feeling and outward appearance.

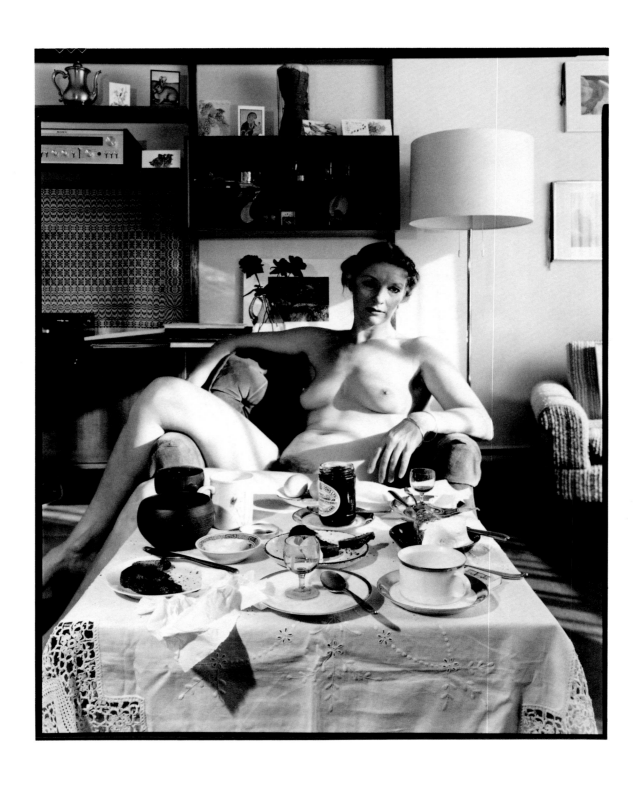

Christmas, "Venus"

Noël, «Vénus»

26/12/81

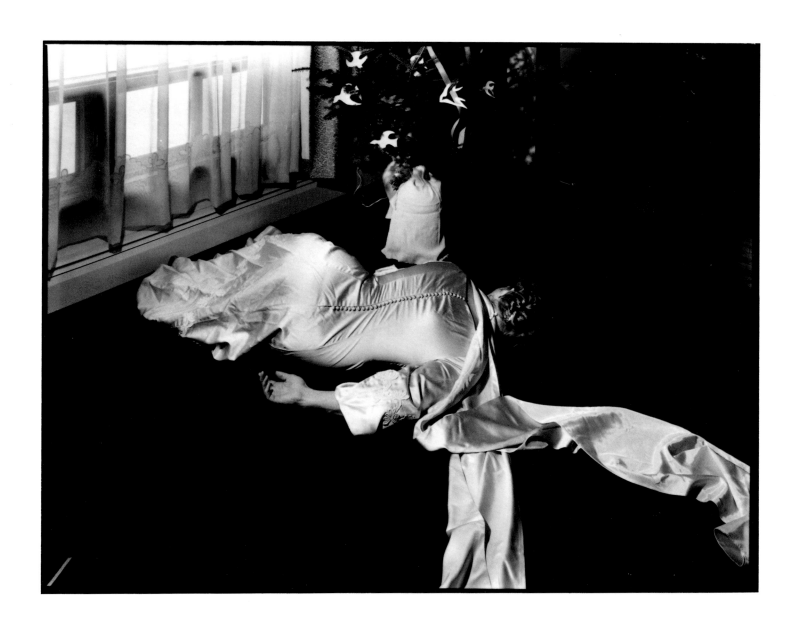

Christmas, "Fallen Bird," Ellen's Wedding Dress

Noël, «L'oiseau tombé du nid», robe de mariage d'Ellen

26/12/81

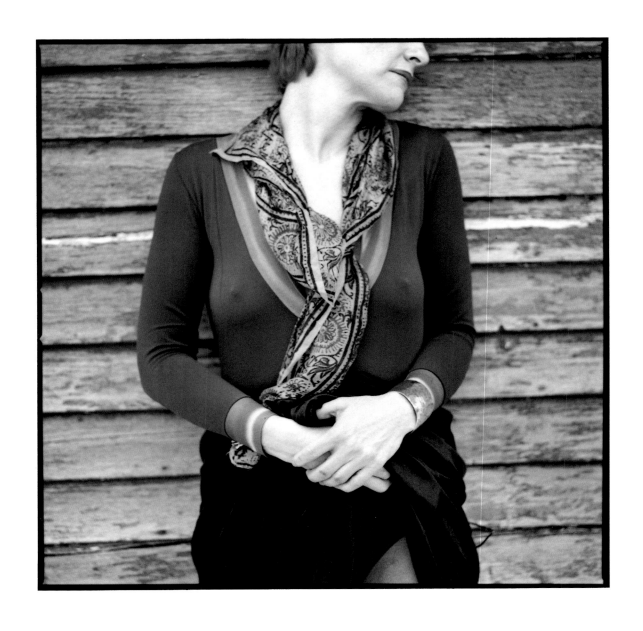

Clasped Hands, 40th Birthday

Les Mains jointes, 40e anniversaire

11/05/83

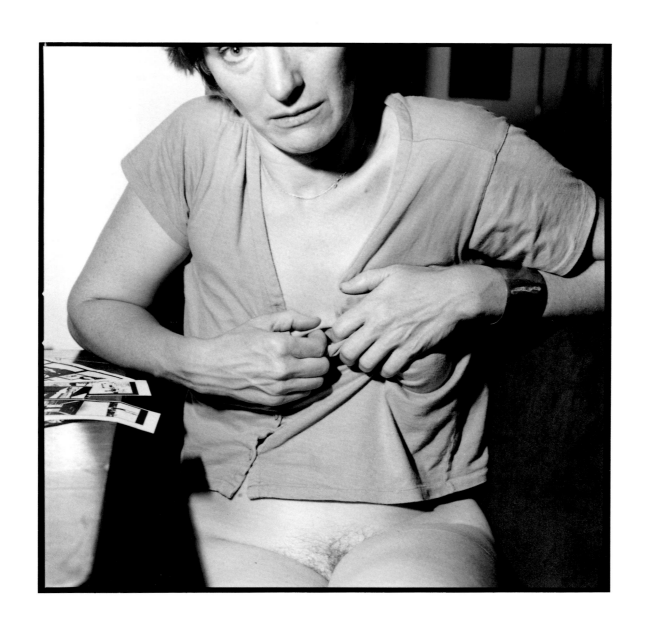

One Eye, Tangmere Kitchen

Un œil, la cuisine, Tangmere Crescent

05/10/82

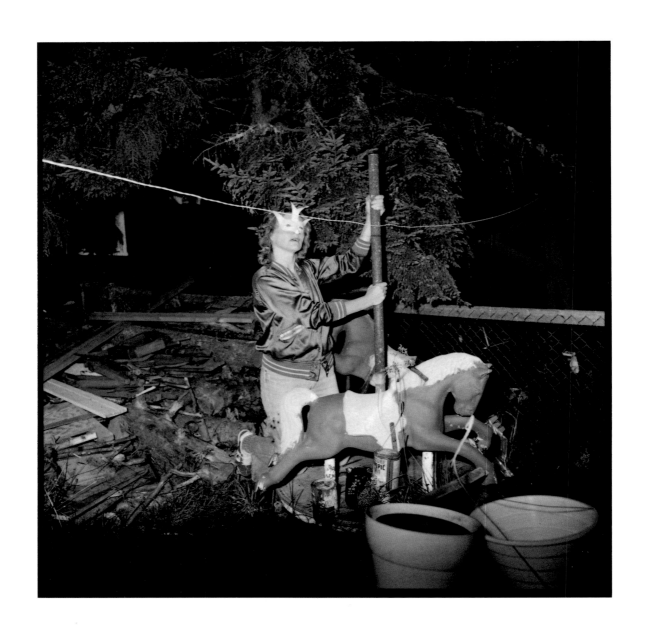

Merry-Go-Round, "Teenage Queen"

Le Manège, « La reine d'un jour »

27/08/82

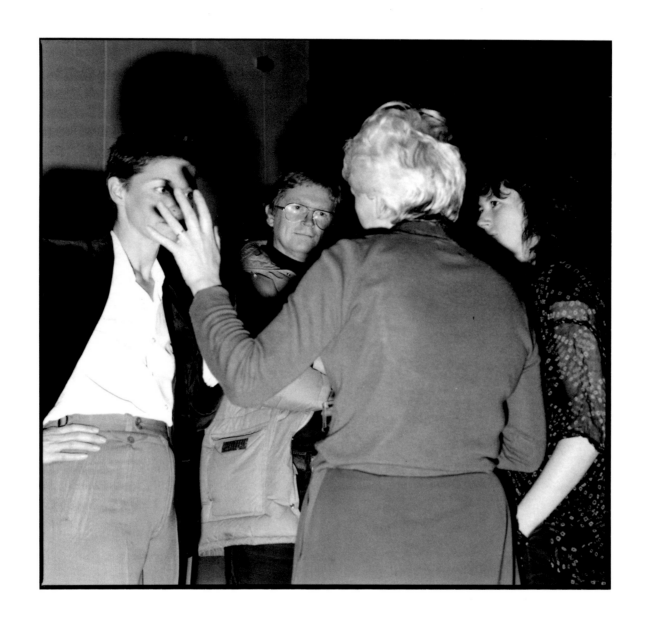

MSVU Art Gallery Opening

Un vernissage à la MSVU Art Gallery

30/11/82

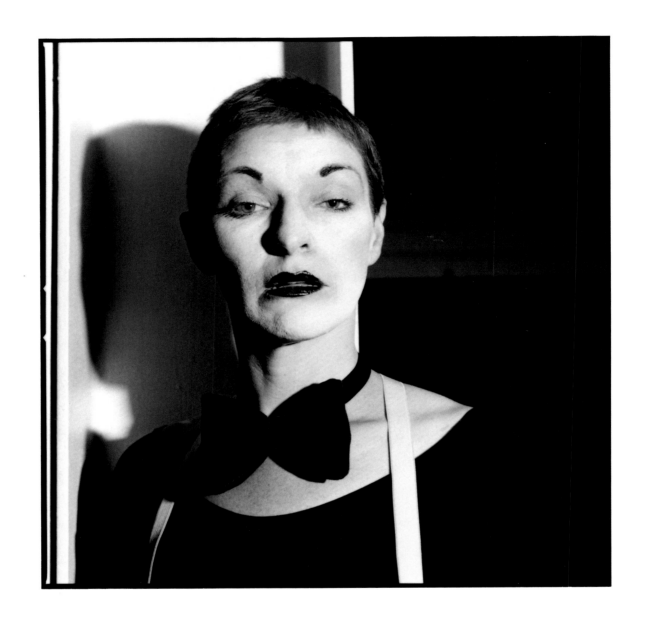

Mephisto

Méphisto

13/11/82

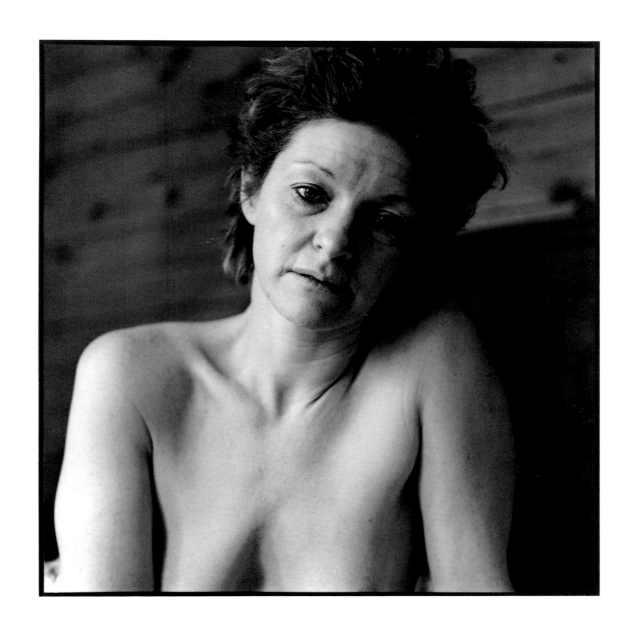

Awful Morning, Marlborough St.

Un pénible réveil, rue Marlborough

27/11/83

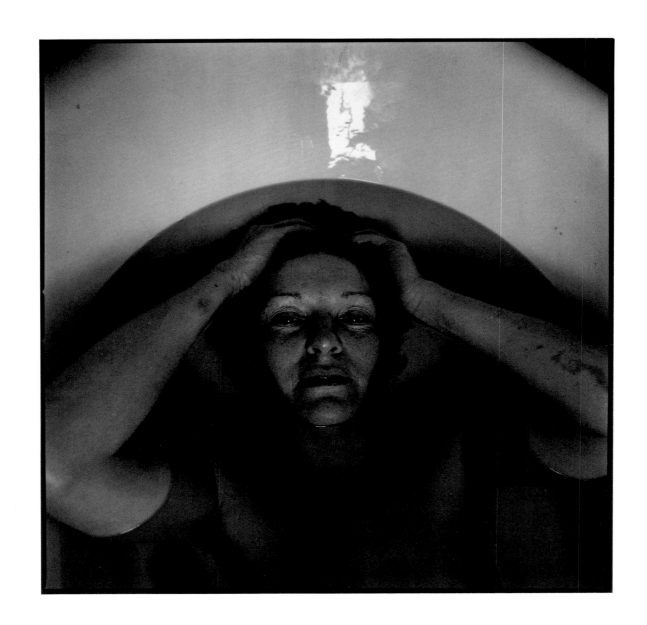

Arc

L'Arc

19/05/84

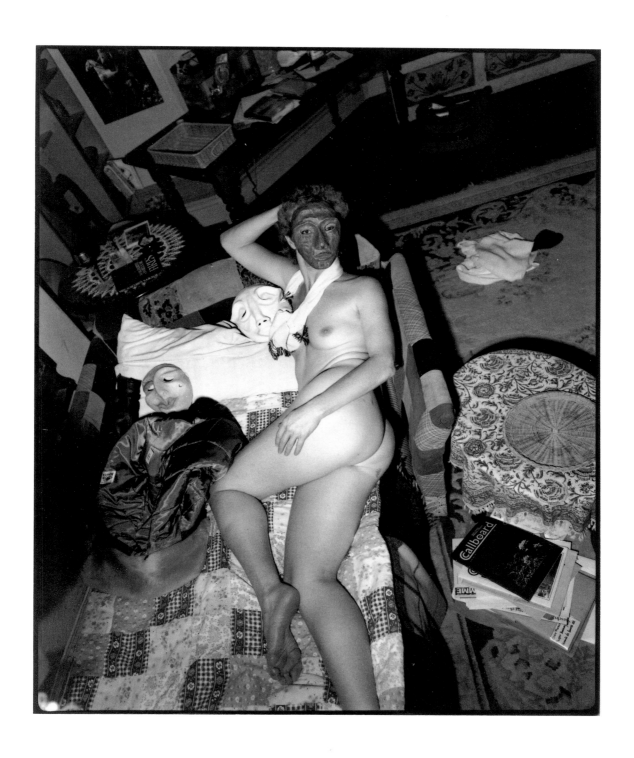

Sandy's Bedroom (black heart)

La Chambre à coucher de Sandy (cœur noir)

07/12/84

TRANCHANTS (1979-1989; TITRES MODIFIÉS EN 1993)

En règle générale, les diptyques de *Tranchants* s'articulent autour du portrait de la personne qui apparaît dans l'épreuve argentique du volet de droite. Soulignons toutefois quelques exceptions: le diptyque *Les Bâtiments de la mort,* qui jumelle la démolition de l'hôpital militaire de Camp Hill à des sous-marins de la flotte permanente de l'OTAN, offre une image plus éloquente de la condition humaine que n'importe lequel des individus que l'on pourrait apercevoir sur le pont d'un submersible. Des nombreuses photographies de *Tranchants* qui évoquent la guerre, une seule a été retenue pour les fins de cette exposition parce qu'une approche autobiographique de l'œuvre ne peut négliger les convictions politiques de son auteur. Mais les photographies les plus chargées et les plus personnelles sont des portraits d'êtres aux prises avec des relations particulières et changeantes – avec des membres de la famille, des amantes ou amants, des amis. Le langage utilisé est parfois symbolique, parfois impressionniste. Steeves a mûri une conception du portrait qui montre simultanément la rencontre du sujet et du photographe (une image témoignant de leur engagement temporaire) de même que l'impression qu'elle a laissée (une manifestation de l'état d'esprit du photographe). Trois images montrent des femmes portant le chemisier ruché (*Mary Ellen MacLean; Tisha Graham du temps qu'elle vivait avec David MacKenzie*) ou son double (*Tante Emma Flemming*). En raison du caractère très personnel bien que déchiffrable de son code, *Tranchants* abonde en réitérations. Ces rappels servent à forger des liens au sein de la série (deux traitements différents de la grille de calandre du camion et du téléviseur éviscéré; trois de l'homme sur le lit d'hôpital; deux du manège de chevaux de bois) et avec d'autres séries (le cerisier japonais; le chemisier ruché; le manège). Utilisés de pair avec des conventions picturales plus répandues, ils sont créateurs d'atmosphère et de tension. Le portrait de David MacKenzie est une icône au romantisme intemporel – le sujet nous est montré de dos et, de concert avec lui, nous contemplons la mer. L'artiste l'a jumelé à une image d'un certain cerisier japonais qu'il avait photographié chaque printemps – il apparaît ici en pleine floraison – jusqu'à ce que, pour des raisons impénétrables, il fut coupé. L'identification de Steeves aux arbres, qui est manifeste dans tout son œuvre, témoigne de la conscience qu'il a su acquérir de lui-même. Symbole de stabilité et de régénération, l'arbre est aussi un être fragile, à la merci d'un caprice.

EDGES (1979-1989; TITLES REVISED 1993)

The diptychs of *Edges* are generally meant to be read as portraits of the persons pictured in the silver gelatin print on the right. There are a few exceptions: *Death Ships,* pairing the demolition of the Camp Hill Military Hospital with a view of the NATO Standing Fleet, is more representative of the human condition than of any individual caught standing on the deck of a submarine. Of the numerous works on a military theme in *Edges,* only one has been included in this exhibition. An autobiographical treatment of Steeves could not leave out his political beliefs, but the most loaded, personal works in *Edges* are portraits that grapple with intimate and evolving relationships – with family, lovers and friends. The language of those works is sometimes symbolic, sometimes impressionistic. Steeves has designed a portrait that simultaneously presents the meeting between subject and photographer (a photograph descriptive of their momentary engagement) and the residual impression of that meeting (a photograph that expresses the photographer's state of mind). Three works in this series show women wearing the frilly blouse (*Mary Ellen MacLean; Tisha Graham when she lived with David MacKenzie*) or its facsimile (*Aunt Emma Flemming*). *Edges* is full of such reminders because of its code, personal but not impossible to break. There are links within *Edges* through repetition (two treatments of the truck grille and gutted television; three of the man in the hospital bed; two of the merry-go-round) and links to other series (the Japanese cherry tree; the frilly blouse; the merry-go-round). These are combined with broader pictorial conventions that create atmosphere and tension. The portrait of David MacKenzie is an icon of timeless romanticism – the subject is shown from the back and the viewer shares his contemplation of the sea. It is paired with a photograph of a particular Japanese cherry tree, here in full bloom, that Steeves photographed every spring until, inexplicably, it was cut down. Steeves' identification with trees can be felt throughout his work as proof of his self-knowledge. Traditionally symbolic of stability and rebirth, the tree is also fragile and vulnerable to caprice.

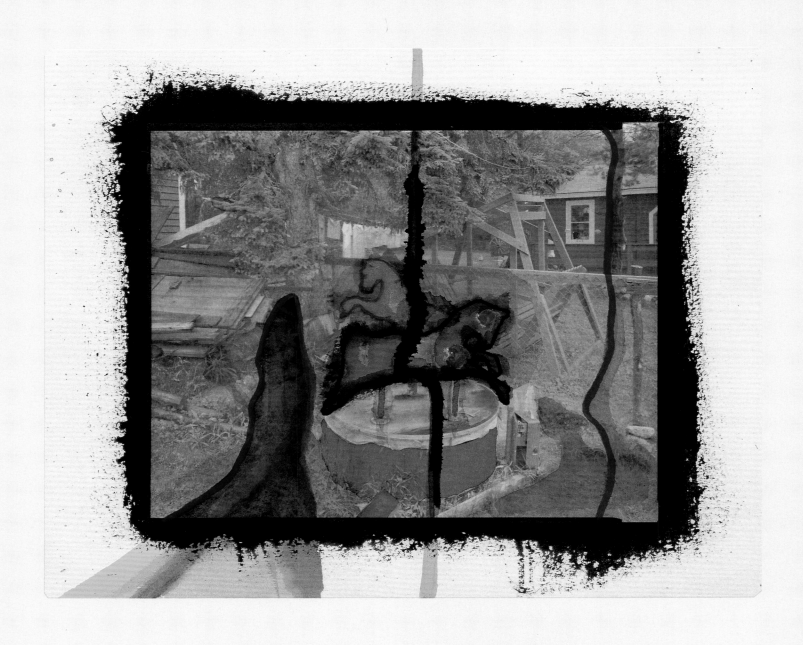

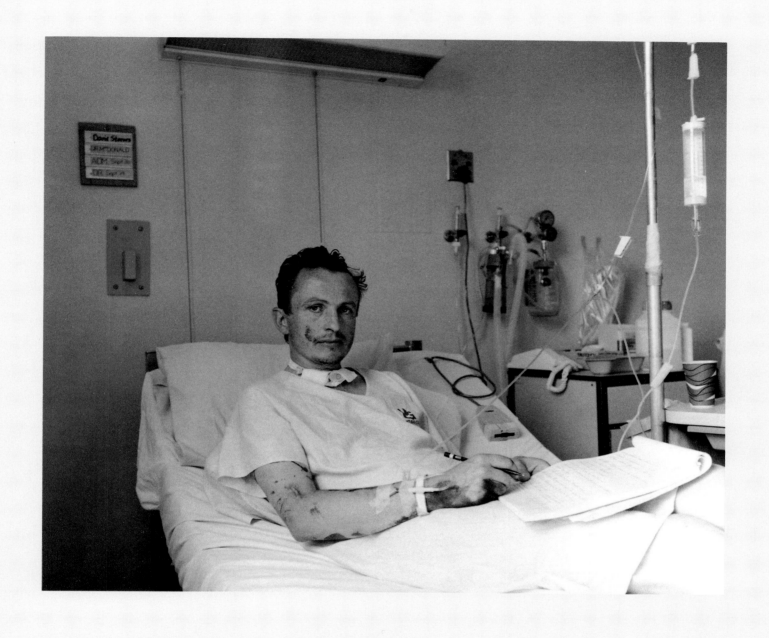

The suicide attempt of 1985, ver. 2

La Tentative de suicide de 1985, 2ᵉ version

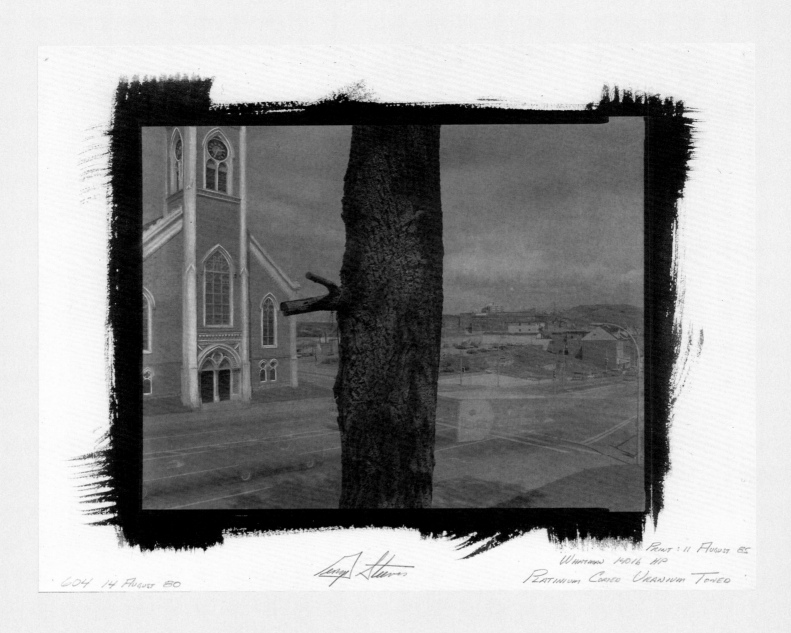

604 14 August 80 Print: 11 August 85
Whatman 140 lb HP
Platinium Coated Uranium Toned

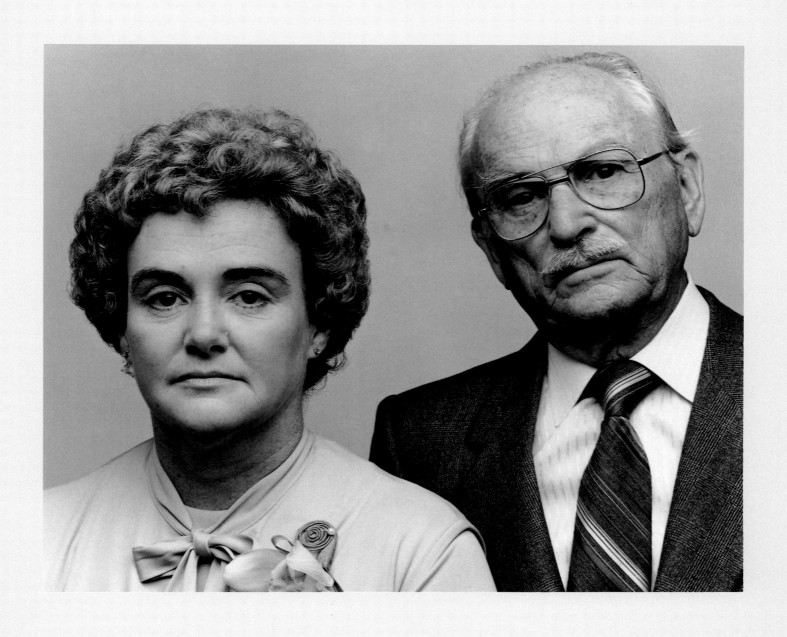

The wedding of Shirley Campbell & Aubrey Nelson Steeves, 1984

Le Mariage de Shirley Campbell à Aubrey Nelson Steeves, 1984

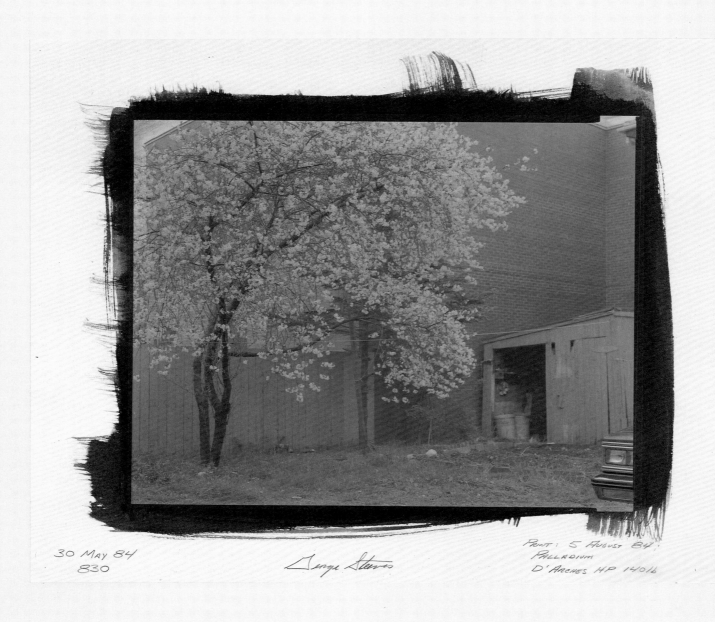

30 MAY 84
830

George Steeves

PRINT: 5 AUGUST 84.
PALLADIUM
D'ARCHES HP 14016

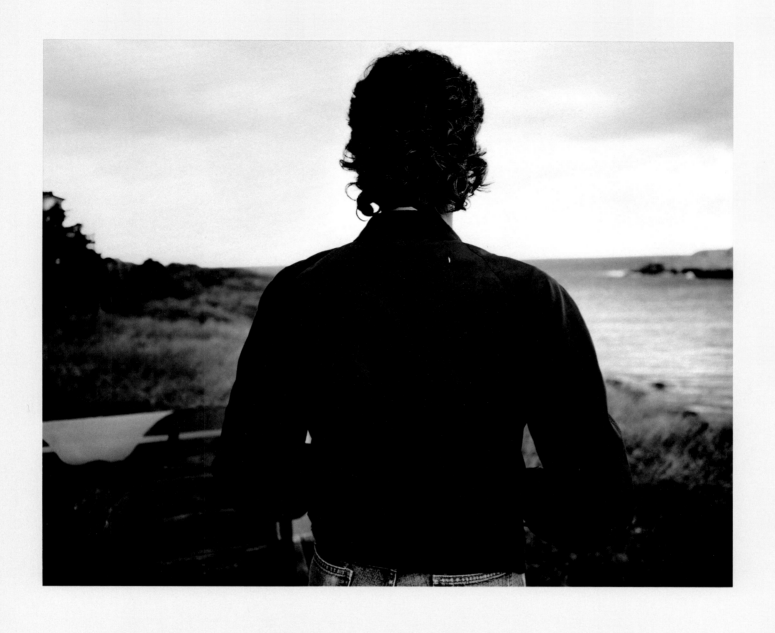

David MacKenzie

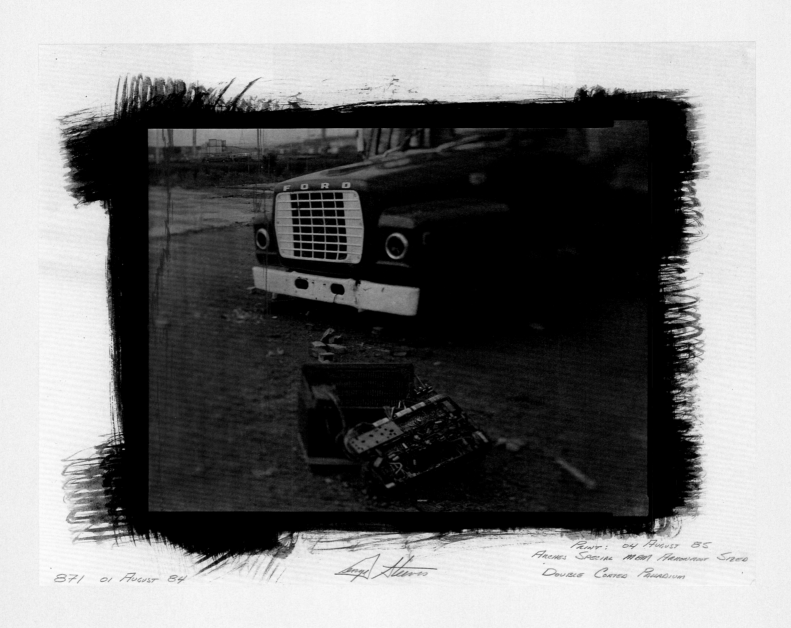

871 01 August 84 *[signature]* Print: 04 August 85
Arches Special MBM Arrowroot Sized
Double Coated Palladium

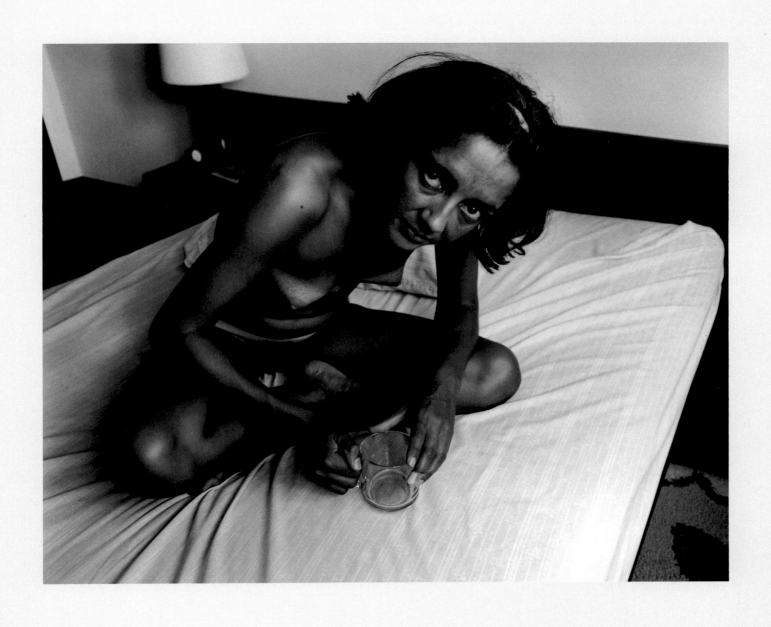

Stella-Marie Sirois

ÉVIDENCE (1981-1988)

La série *Évidence* a débuté en 1981 quand Steeves s'est mis à photographier Angela et Duncan Holt, lesquels vivaient alors à Halifax. Le travail s'est poursuivi au petit bonheur pendant près de cinq ans parallèlement aux autres projets du photographe. Au fil des jours et des mois, cependant, l'état de désintégration des relations du couple se consignait dans des lettres et des journaux intimes qui n'entrèrent en possession de Steeves qu'au printemps 1984. Sollicité par ailleurs, il ne put se familiariser avec le dossier qu'à l'été 1987 : c'est alors qu'il songea à intégrer textes et photographies pour en tirer une série. Il s'y attaqua avec méthode et lucidité. S'il avait surtout été témoin des événements, il n'avait pas moins contribué à la dynamique de la situation en prenant des clichés – ce qui était sa réaction spontanée et viscérale à ce qui se passait. Il s'est d'abord employé à harmoniser les images et le texte puis à présenter la preuve écrite sous une forme appropriée. Ayant numéroté les pièces à conviction comme un clerc scrupuleux, il choisit de présenter le texte à l'aide de grosses lettres estampillées; le positionnement et l'encrage des caractères, de même que la forme et la densité des lignes, devant cadrer avec les images. L'estampillage des lettres s'est révélé un travail colossal: l'encrage des tampons s'est fait en les frappant sur le bout fibreux d'un bloc de bois imbibé d'encre. La production de 25 panneaux a ruiné trois jeux complets de tampons. La présente rétrospective offre à voir pour la première fois l'unique tirage d'*Évidence*.

EVIDENCE (1981-1988)

The making of *Evidence* dates back to 1981 when
Steeves began to photograph Angela and Duncan Holt
who were then living in Halifax. This continued on a
very casual basis for five years, during which Steeves
was concentrating on other projects. At the same time,
the history of the uncoupling was accumulating in
letters and diaries although Steeves did not come into
possession of the material until the spring of 1984.
He was still preoccupied with other things and the
documents lay fallow until the summer of 1987 when
he began to consider combining the photographs
and text in his work. The execution of the work was
methodical and reasoned. Steeves had been a witness
to the events, but he had also contributed to the rec-
ord, and to the dynamic, by making photographs – his
own visceral responses in the moment. He worked to
match his images to the text and to present the writ-
ten evidence in congruous form. Having established a
legalistic framework in the numbering of the exhibits,
he settled on large stamped letters for the text. The
placement and inking of the characters, as well as the
shape and density of the lines are related to the images.
Stamping the letters became a Herculean labour: the
rubber stamps were inked by striking the end grain
of an ink-saturated block of wood. Three complete
sets of stamps were worn out in the production of
25 panels. The single copy of *Evidence* is exhibited for
the first time as part of this retrospective.

ÉVIDENCE 4

Danses pour hommes

La passion me pousse à te déshabiller en public, à te baiser toute la nuit pour te remplir d'enfants.

C'est la même passion qui m'incite à te partager avec d'autres hommes; ce qui me rend fou de jalousie.

Duncan

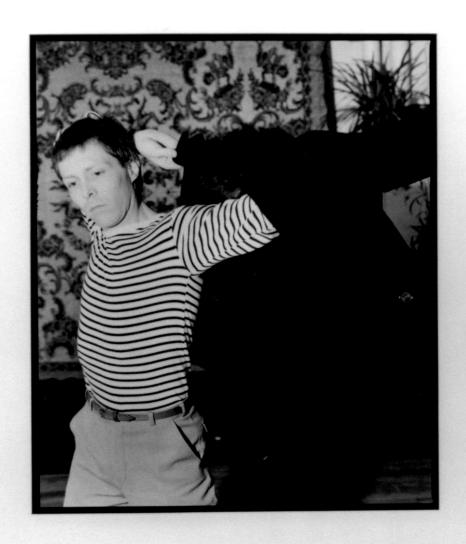

☐ PASSION HAS ME UNDRESSING YOU IN PUBLIC,
FUCKING YOU ALL NIGHT,
FILLING YOU UP WITH BABIES.

PASSION MAKES ME SHARE YOU WITH OTHER MEN
ON ONE HAND
AND DRIVES ME JEALOUSLY INSANE ON THE OTHER.

DUNCAN

ÉVIDENCE 7

Danses intimes

Je suivais les cours de la Royal Ballet School tout en travaillant comme danseuse à gogo au «Bear» de la Pound Tavern.

De ma cage, au-dessus du bar, je regardais les hommes descendre l'escalier chaque soir; plus de soixante m'ont emmenée chez eux.

Angela

□ I WAS AT THE ROYAL BALLET SCHOOL,
BUT I WORKED AS A GO-GO DANCER AT THE
BEAR IN THE POUND TAVERN.

FROM MY CAGE ON TOP OF THE BAR,
I WATCHED THE MEN COME DOWN THE STAIRS EACH NIGHT,
MORE THAN SIXTY TOOK ME HOME.

ANGELA

ÉVIDENCE 10

Au moment du mariage, je ne savais pas qui d'Alistair ou de Duncan m'avait mise enceinte.

Il y a moi, puis il y a Holly. Elle ne veut pas partir et je ne peux la quitter...

Ma fille est pure potentialité; je ne suis plus l'avenir ou, si je le suis, c'est à ses dépens. Même s'il n'y a rien de vrai là-dedans, cette idée suffit à me figer et me rendre laide; je ne veux pas être heureuse à son détriment.

Angela

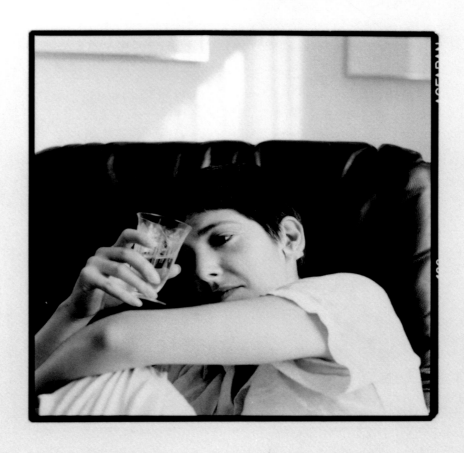

☐.WHEN WE GOT MARRIED WE DIDN'T KNOW WHOSE BABY I WAS
PREGNANT WITH, IT COULD HAVE BEEN ALISTAIR'S OR IT COULD
HAVE BEEN DUNCAN'S.

THERE IS ME & THERE IS HOLLY.
SHE WON'T GO AWAY & I CAN'T LEAVE...

MY DAUGHTER IS ALL POTENTIAL, I AM NO LONGER THE FUTURE,
OR ELSE I AM THE FUTURE AT THE EXPENSE OF HERS.
NOT TRUE,
BUT I GROW STILL AND UNLOVELY AT THE THREAT.
I CANNOT TAKE MY HAPPINESS AT THE EXPENSE OF HERS.

ANGELA

ÉVIDENCE 12

J'ai dit que je serais toujours là si tu avais besoin de moi ou si tu me voulais. Peut-être n'as-tu pas voulu de moi ou peut-être étais-je absente?

Angela

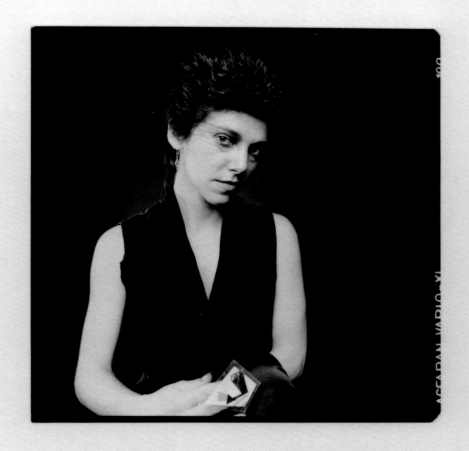

☐ I SAID I'D ALWAYS BE THERE FOR YOU
 IF YOU NEEDED OR WANTED ME.

MAYBE YOU DIDN'T OR MAYBE I WASN'T.

ANGELA

ÉVIDENCE 15

L'autre jour, aux questions très personnelles que je lui posais, Angela a répondu : «Tu ferais mieux d'interroger George.» Je lui ai demandé : «George a-t-il pris des photographies de toi quand tu étais nue?» Elle a répondu, «Demande-le à George.»

«George, as-tu pris des photographies d'Angela quand elle était nue? As-tu fixé un peu de sa beauté sur le papier? J'aimerais le savoir, et que tu me montres les clichés que tu estimes réussis.»

Duncan

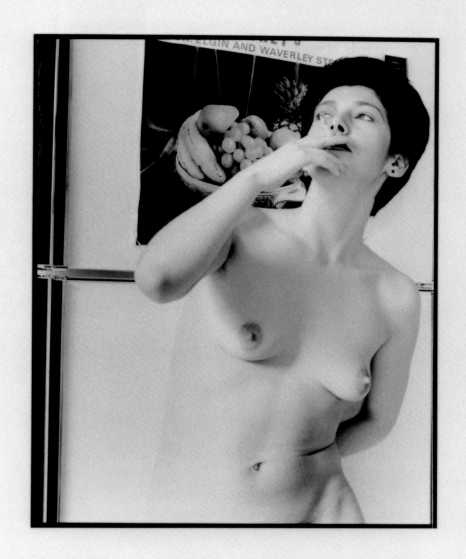

□ I ASKED ANGELA PERSONAL QUESTIONS THE OTHER DAY AND
ALL SHE SAID WAS, "YOU BETTER ASK GEORGE, IT'S OK WITH
ME". I ASKED HER, "DID GEORGE TAKE PICTURES OF YOU IN
THE NUDE ?" SHE SAID, " YOU BETTER ASK GEORGE."

GEORGE, DID YOU TAKE PICTURES OF ANGELA IN THE NUDE ?
 DID YOU PUT SOME OF HER BEAUTY ON PAPER ?
I'D BE GLAD TO KNOW.
I'D BE GRATEFULL TO SEE ANY THAT MAY HAVE BEEN SUCCESSFUL.

 DUNCAN

ÉVIDENCE 24

La situation reste dramatique : j'aime toujours ma femme et dans ma folie, je rêve d'Angela comme un enfant rêve au ventre de sa mère.

Duncan

☐ I'M STILL IN THE SAME DRAMA, SOME THINGS DON'T CHANGE. I STILL LOVE MY WIFE. IN MY MADNESS I STILL DREAM OF ANGELA LIKE A CHILD DREAMS OF THE WOMB FROM WHICH IT CAME.

DUNCAN

La production d'*Exil* a engendré un grand nombre de portraits variés qui sont autant de fils narratifs et théoriques dont l'entrelacement devait former une riche toile. Le principe directeur de l'entreprise est signalé par le sous-titre de l'ensemble de cette série de 51 épreuves: *Un voyage avec Astrid Brunner,* qui suit un itinéraire ardu. En même temps que les photographies, le récit de la vie de Brunner se déroule, ou plutôt, se compose peu à peu à travers une suite d'énoncés qui paraphrasent ou commentent les confidences qu'elle a faites à Steeves ainsi que les hypothèses que ce dernier envisage. Brunner joue le rôle du deuxième personnage le plus important de sa biographie, sa mère biologique, dont on voit un instantané dans *Négatif nº 756-12: Elsa Baumann.* Sa «vraie» vie s'entremêle avec la vie «fictive» d'héroïnes désespérées (Emma Bovary) et se projette sur ses devancières photographiques (Eleanor Callahan). Ces saynètes sont incessamment entrecoupées des commentaires des deux collaborateurs sur le travail en cours: les affirmations de Steeves touchant son entreprise photographique («... il n'avait aucune idée de l'usage que nous faisions de lui. J'en avais besoin pour symboliser tous les hommes...»), ainsi que les observations sardoniques de Brunner relatives à l'accueil qu'on réservera à leur œuvre («La vérité que personne ne croira...»). L'amertume qui distord le texte et l'agressivité qui sourd des images mettent à nu les justifications d'*Exil* – les forces qui ont poussé à prendre les clichés et à en faire une série – et qui se résument ainsi: la hantise de la trahison. Les échanges entre Brunner, ses maris, ses amants et ses enfants ont toujours été minés par la phobie d'une trahison imminente – qu'elle vienne d'eux ou d'elle-même. Cette angoisse qui s'est nichée au creux de son être depuis la fuite de sa mère est éternellement ranimée par toute modification à un accord, tout abus de confiance ou tout manquement présumé à la parole donnée. Son abandon inconditionnel à l'appareil photographique constitue une descente thérapeutique aux enfers pour y pourchasser ses démons. Quant à Steeves, cette démarche équivaut à une violation des frontières qu'il avait auparavant tracées entre le public et le privé. Bien qu'il conserve son statut d'observateur, son orchestration dynamique des matériaux et la prise de parole qu'il ose en leur nom prouvent qu'il a fait sien le tragique cheminement d'Astrid Brunner.

The making of *Exile* generated a great number and variety of portraits that weave a web of narrative and theoretical threads. The guiding principle of the project is announced by the subtitle of the complete, 51-print series. For "A Journey With Astrid Brunner," a complicated itinerary is proposed. In conjunction with the photographs, Brunner's story is told, or rather, compiled in a series of statements, some paraphrasing, others commenting on things that she has said to Steeves, combined with his own speculations. Brunner acts out the part of the second most important figure in her biography, her birth mother, whose snapshot is seen in *Negative #756-12: Elsa Baumann*. Her "real" life is intertwined with the "fictional" lives of doomed heroines (Emma Bovary) and projected onto her photographic precursors (Eleanor Callahan). Amidst these sketches are the collaborators' ongoing analysis of the project: Steeves's pronouncements on his photographic enterprise ("...he had no idea what he was being used for. I needed him to symbolize all the men...") and Brunner's sardonic expectations of the reception of their work ("The truth that no one will believe..."). The bitterness twisting through the text and the defiance in the pictures expose the underpinning of *Exile* – the motivational force for both its taking and its making into a series – which is the notion of betrayal. Brunner's transactions with her husbands, her lovers and her children are shot through with her sense of impending betrayal, her own or theirs, a fear poured into her psyche by the abandonment by her mother and continuously reinforced by any altered arrangement, breach of confidence or suspected loss of trust. To so completely surrender herself to the camera is a therapeutic act of open rebellion against her own demons. Similarly, for Steeves, the line that he has drawn for himself between public and private opens up like a gaping chasm with this work. Though he retains his status as observer, his orchestration of the material and provision of the voice make Brunner's tragedy of displacement his own.

NÉGATIF Nº 499-15 Astrid Brunner (11 novembre 1987)

Le soir même où j'ai pris la dernière image de la série *Portraits d'Ellen*, j'ai rencontré Astrid au restaurant Silver Spoon. Au cours des trois années qui ont suivi, elle allait me téléphoner de temps à autre pour suggérer que je la photographie. Six ans jour pour jour après avoir fait ma première photographie d'Ellen, j'ai pris ce premier cliché d'Astrid.

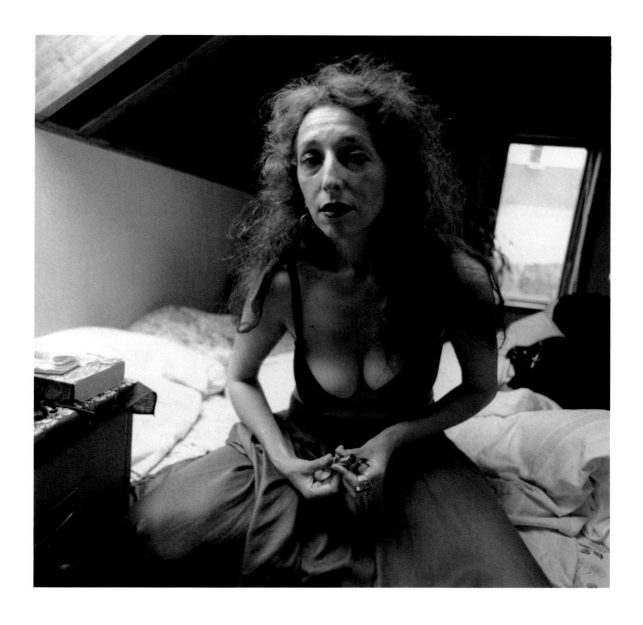

NEGATIVE #499-15 Astrid Brunner (11 November 1987)

The very evening I made my last photograph in the "Pictures of Ellen" series, I met Astrid at the Silver Spoon Restaurant. Over the next 3 years, Astrid would occasionally phone me suggesting I should photograph her. Exactly 6 years to the day after I made my first photograph of Ellen, I made this first one of Astrid.

Minsk, mars 1944

Dans le feu, le sang et l'acier, le général Ewald von Kleist et le groupe «A» de l'armée ont, avec grand courage et grande habileté, livré pendant un an un combat d'arrière-garde du Caucase à la Biélorussie. Juste avant d'atteindre le front, à Minsk, une des dames du bordel fréquenté par les officiers apprend qu'elle est enceinte. Son protecteur, un membre de la Luftwaffe, l'aide à fuir vers l'Ouest pour regagner la terre de ses ancêtres et, éventuellement, la Suisse. Astrid est cet enfant tuberculeux. La mère revient assister à la chute du IIIᵉ Reich. Un couple suisse adopte Astrid. La mère et la fille se rencontreront quarante ans plus tard.

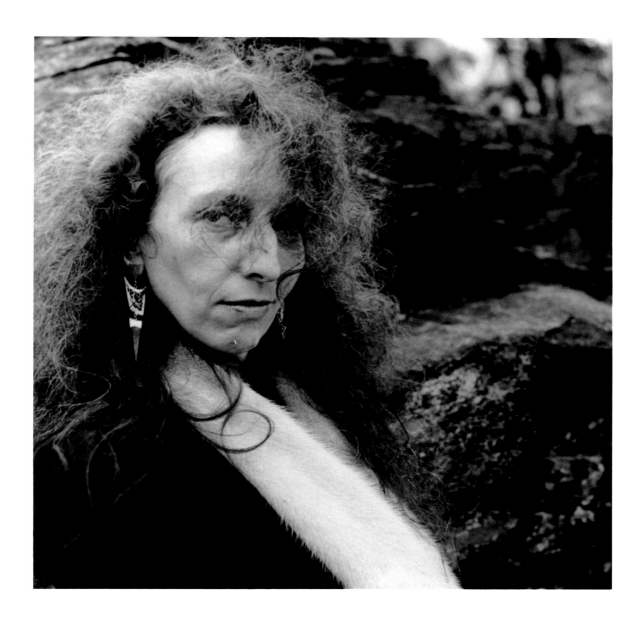

NEGATIVE #667-12 March 1944, Minsk

Amid fire, blood and steel, General Ewald von Kleist and Army Group "A" has, with great courage and skill, fought a year long rear guard action from the Caucasus to Byelorussia. Just behind the front at Minsk, one of the ladies in the officers' brothel finds herself pregnant. Her protector in the Luftwaffe arranges for her to travel west to the fatherland and eventually Switzerland. The tubercular child is Astrid. The mother returns to the denouement of the Third Reich; Astrid is adopted by a Swiss couple. Mother and daughter will meet forty years later.

Les femmes disent exposer leurs organes génitaux pour que le soleil s'y reflète comme dans un miroir. L'éclat aveuglant qu'elles projettent quand elles choisissent de nous faire face oblige le regard à se détourner, incapable de supporter le spectacle. (Monique Wittig)

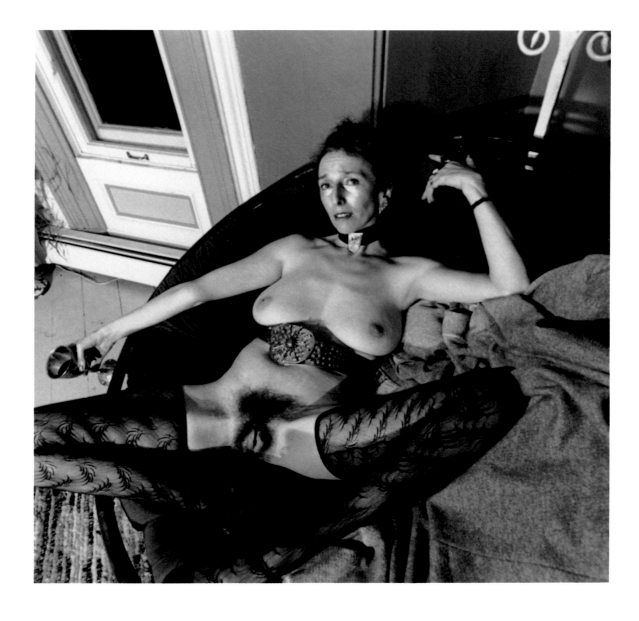

NEGATIVE #511-19 The Guerilleres

The women say that they expose their genitals so that the sun may be reflected therein as in a mirror. The glare they shed when they stand still and turn to face one makes the eye turn elsewhere unable to stand the sight. (Monique Wittig)

NÉGATIF Nº 668-05 Le Cerisier japonais

Au printemps, pendant dix ans, j'ai photographié cet arbre délicat et luxuriant. Très émue, Astrid se tient à ses côtés, près de l'hôpital d'Halifax. L'arbre n'allait plus jamais fleurir, car on l'a abattu le Vendredi saint, 13 avril 1990.

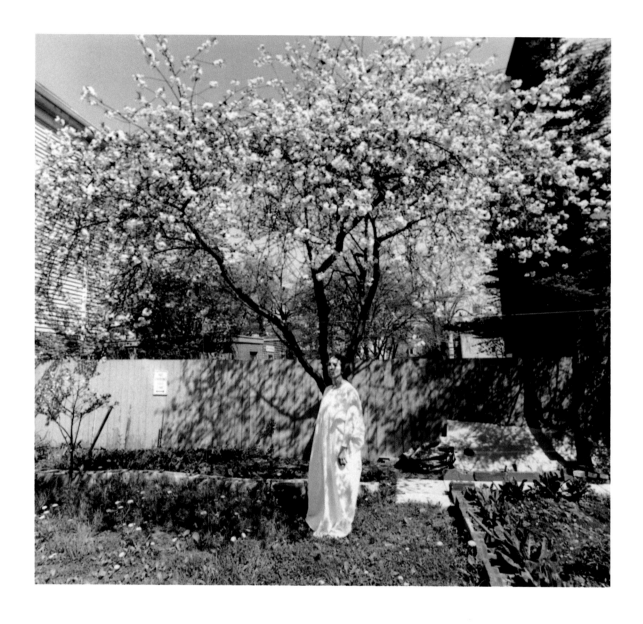

NEGATIVE #668-05 Japanese Cherry Tree

I photographed the delicate yet opulent tree for each of ten springs. Emotionally naked Astrid stands near the Halifax Infirmary with the tree. This was to be its last flowering. On Good Friday the 13th 1990, the tree was cut to the ground.

NÉGATIF Nº 696-18 Sous les soins d'un psychiatre

Il nous a trouvés à la troisième plage de Crystal Crescent. Comme un enfant qui veut montrer à sa mère l'énorme château de sable qu'il a construit, il lui fallait voir Astrid. Aveugle sans ses lunettes, il n'avait aucune idée de l'usage que nous faisions de lui. J'en avais besoin pour symboliser tous les hommes (dont la plupart sont loin d'être arriérés) qui avaient suivi Astrid jusqu'à sa porte, quémandant les mille et une émotions et sensations que tout son être promettait.

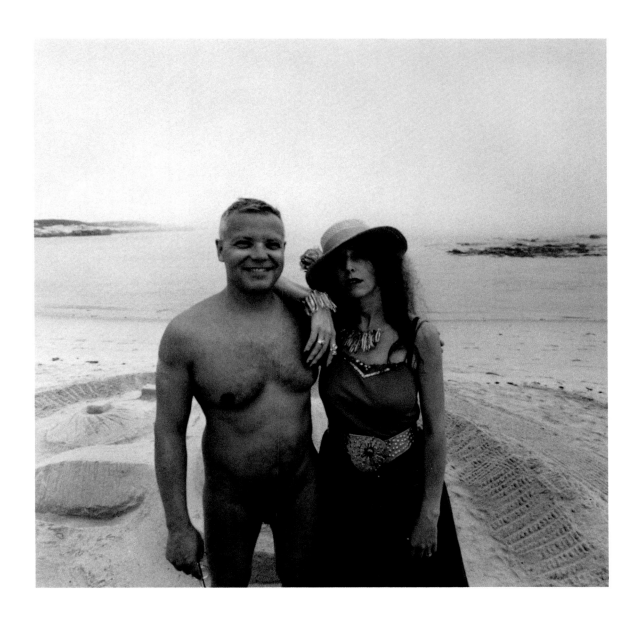

NEGATIVE #696-18 Under Psychiatric Care

He found us at the third Crystal Crescent Beach. He was drawn to Astrid like a child, so proud of his enormous sand castle. Blind without his glasses, he had no idea what he was being used for. I needed him to symbolize all the men (most of them far from being mentally retarded) who had followed Astrid to her door begging for the thousand thrills and sensations they were sure she could provide.

NÉGATIF Nº 683-10 Astrid parle

Personne ne voudra admettre la vérité sur notre travail : tu m'observes pendant que, aveugle et hypnotisée (à jamais peut-être), je mime les portraits en buste dégradé-charades-caricatures de moi-même et des gens qui me hantent.

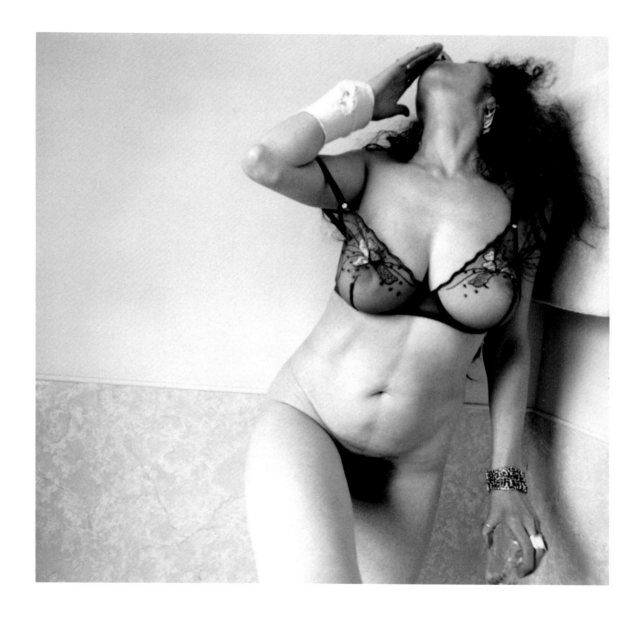

NEGATIVE #683-10 Astrid Speaks

The truth that no one will believe about this our work, your looking and seeing, I blindly acting vignette-charades-caricatures of my life and its characters, if not always blinded.

NÉGATIF Nº 720-01 La Femme au canotier

Il m'est arrivé d'apercevoir dans un élégant café-restaurant de Florence une vieille aristocrate portant un tailleur haute couture et des accessoires assortis. Elle tenait une canne à pommeau d'or et s'était peinturlurée la bouche avec du rouge à lèvres. Elle m'a rappelé la photographie que Lisette Model avait faite en 1947 d'une femme assise sur un banc de parc à San Francisco. En souvenir de cette rencontre et de la photographie, j'ai demandé à Astrid de se barbouiller les lèvres de fard rouge.

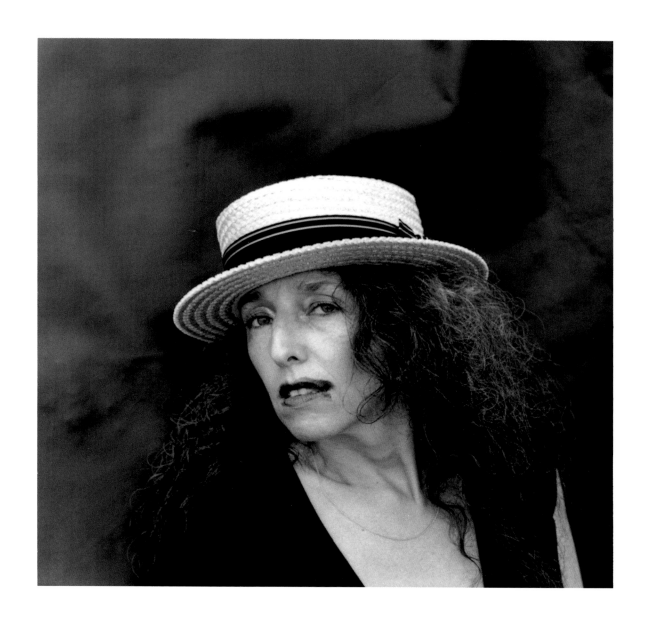

NEGATIVE #720-01 Woman With Oxford Boater

In an elegant Florentine cafe, I once saw an aristocratic elderly lady, wearing a couturier suit with matching accessories. She had a gold headed cane. Her lipstick was grotesquely smeared. I thought of Lisette Model's 1947 photograph of a woman on a San Francisco park bench. In memory of both the experience and the photograph, I asked Astrid to smear her lipstick.

À mon zoo délirant, tu réagissais en te faisant plus teutonique que Thor. Plus mordant devenait ton débit et plus lointaine, la lueur de sagesse embusquée au fond de tes yeux. Ton sens de l'humour se manifestait de façon tranchante, conférant au pansement que je portais au poignet un sinistre à-propos. Nous nous retrouvions ensuite dans la glace : le miroir et l'appareil photographique nous séparant comme l'épée sépare les amants de Wagner.

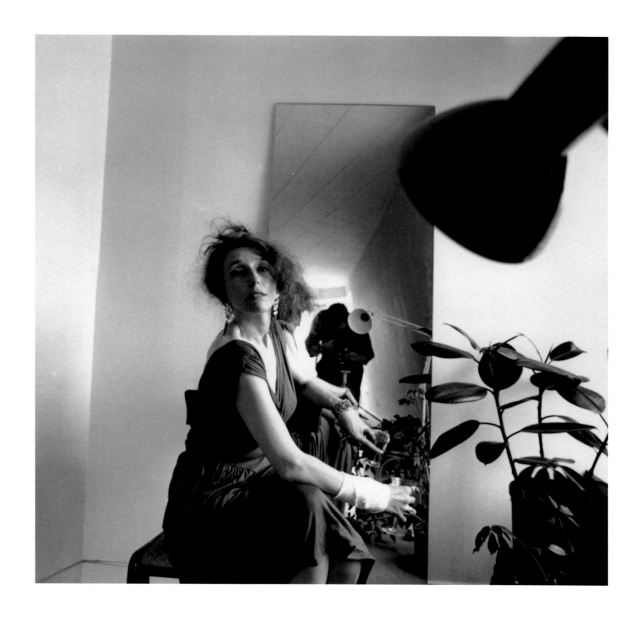

NEGATIVE #676-18 Astrid Speaks

Your way of dealing with the exalted zoo I remember, was to become more teutonic than Thor, your words even more etched than usual, the well-protected deep-set sparkle of wisdom in your eyes even more remote, your sense of humour coming out with a knife's edge – which made the bandage on my wrist eerily congruent. Then our union in the mirror. The mirror and the camera between us like the sword between Wagner's lovers.

ÉQUATIONS (1986-1993)

Contrastant avec l'énergie virulente d'*Exil, Équations* est une création réfléchie, hautement stylisée, qui réussit la synthèse de ses origines diverses et de ses motivations complexes. Les complications de l'identité sexuelle sont exprimées par des combinaisons provisoires de personnages et d'objets. Les images s'inspirent de mythes, de rites et de chimères secrètes tirés d'œuvres d'art marquantes: poésie (Edmund Spenser, William Shakespeare, William Blake, Charles Baudelaire); opéra et théâtre (Jacques Offenbach, Henri de Kleist); roman (Joris-Karl Huysmans, Virginia Woolf); peinture et sculpture (Millais, Donatello, Michel-Ange). Les œuvres et les mythes qui sont évoqués dans *Équations* ne peuvent être savourés que momentanément, car ils sont destinés à la métamorphose sacrificielle, comme les modèles de cire qui fondent dans un processus de recréation. La grâce de cette Olympia a déjà été flétrie; son inventeur, Splanzani, est rentré en lui-même, attiré par un instrument plus exaltant et plus vivifiant: l'appareil photographique. Dans *Amorphophallus & Fascisme en rose et blanc,* Steeves a jeté à bas les représentations de Joris-Karl Huysmans. Il remplace l'image des organes génitaux tyranniques de la femme qui hantaient ce dernier par une monstruosité en soie que Rome a fabriquée et qu'elle revendique comme l'un de ses attributs dans *Nue derrière la robe de mariée, son partenaire à l'affût* – le pendant de *Priape,* un douloureux débris de la Pietà. *Orlando & L'Arlequin* symbolise le mariage de l'invention formelle et de l'archétype qui a donné naissance à *Équations.* Le personnage de Woolf transcende non seulement le sexe, mais toutes définitions, possibilités et finalités. L'arlequin est un comédien sur le déclin, accablé par des restes de désir, par sa propre ambiguïté et l'incohérence de son art.

In contrast with the jagged energy of *Exile, Equations* is a cerebral, highly stylized work that synthesizes its eclectic origins and complex motivations. The intricacies of sexual identity are expressed in transitory arrangements of figures and objects. The imagery has been inspired by myth, ritual and secret fantasy extracted from monumental works of art: poetry (Edmund Spenser, William Shakespeare, William Blake, Charles Baudelaire); opera and drama (Jacques Offenbach, Heinrich von Kleist), fiction (Joris-Karl Huysmans, Virginia Woolf); painting and sculpture (Millais, Donatello, Michelangelo). Works and myths cited in *Equations* can be savoured only momentarily; they are fated for sacrificial transformation, like wax moulds melting away in a process of re-creation. The prettiness of this Olympia has already been ruined; her inventor, Splanzani, has turned inward, captivated by a more perfect instrument of vivification – the camera. In *Amorphophallus & Rose-White Fascista,* Steeves dismantles the decadent figurations of Joris-Karl Huysmans. For Huysmans's misogynous image of tyrannical female genitalia, he substitutes a silken monstrosity fabricated by Rome and held as her attribute in *Behind the Wedding Dress with Sexual Consort* – the pendant to *Priapus,* a figure dispossessed from the Pietà. *Orlando & The Harlequin* typifies the marriage of formal invention and archetype that has engendered *Equations.* Woolf's character transcends not just gender, but definition of any kind – all dimensions, all finalities. *The Harlequin* is an aging comedian, burdened by residual desire, his own ambivalence and the confusions of his art.

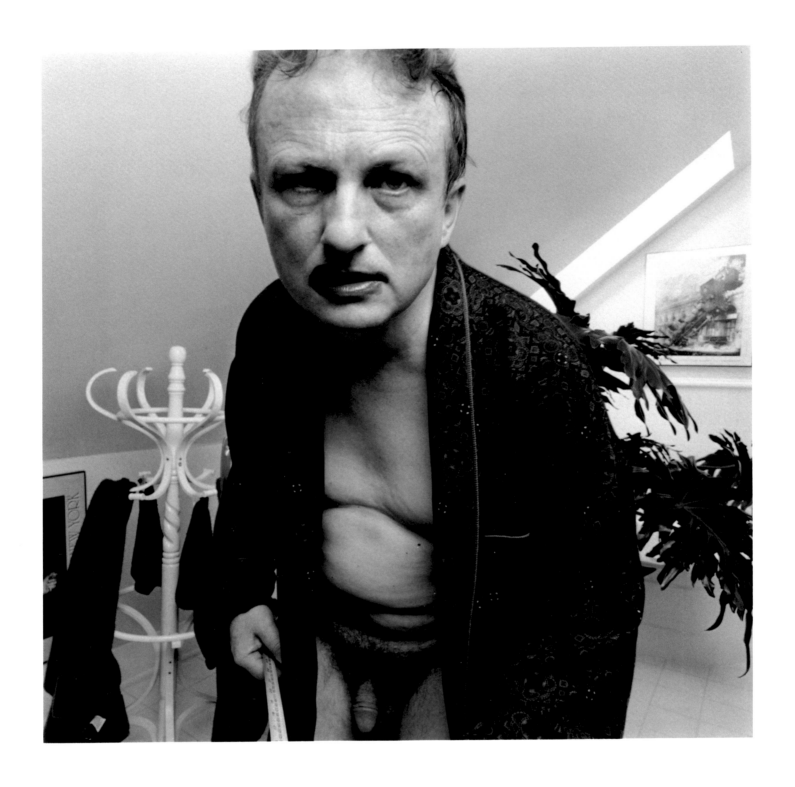

Splanzani

1990

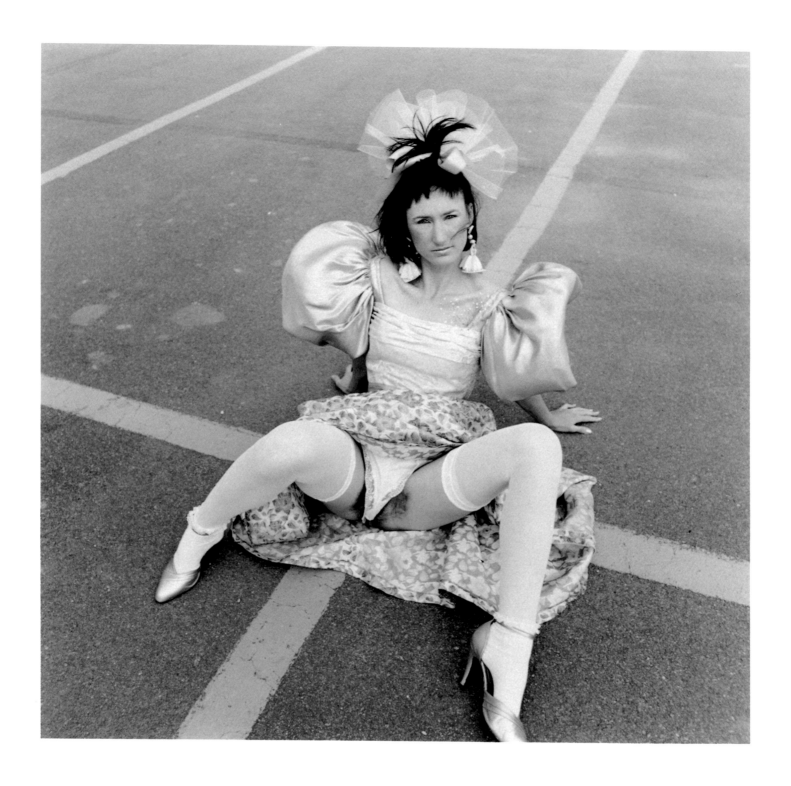

Olympia

1986

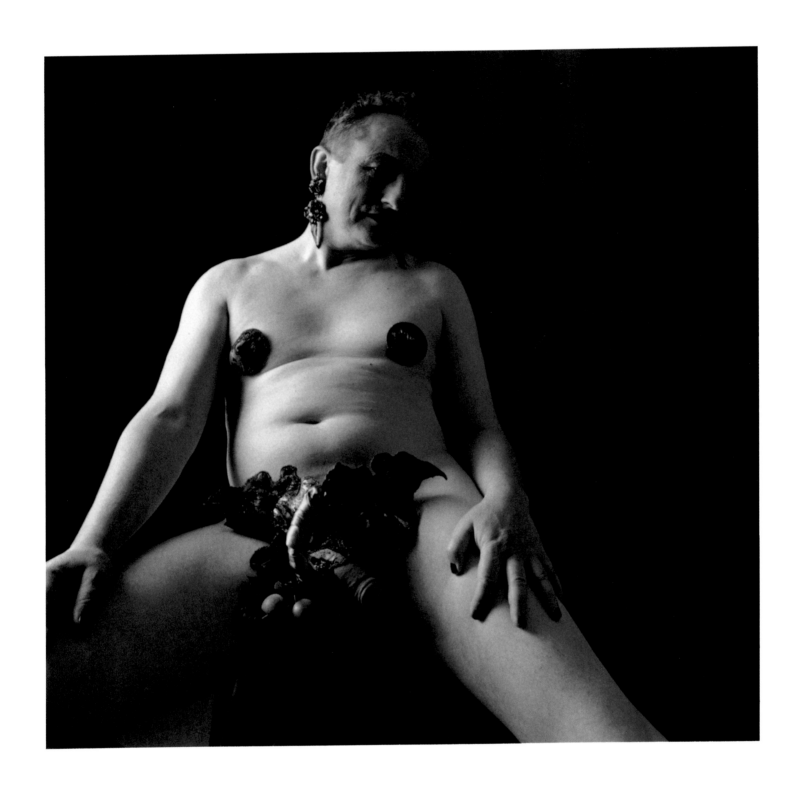

Amorphophallus

1992

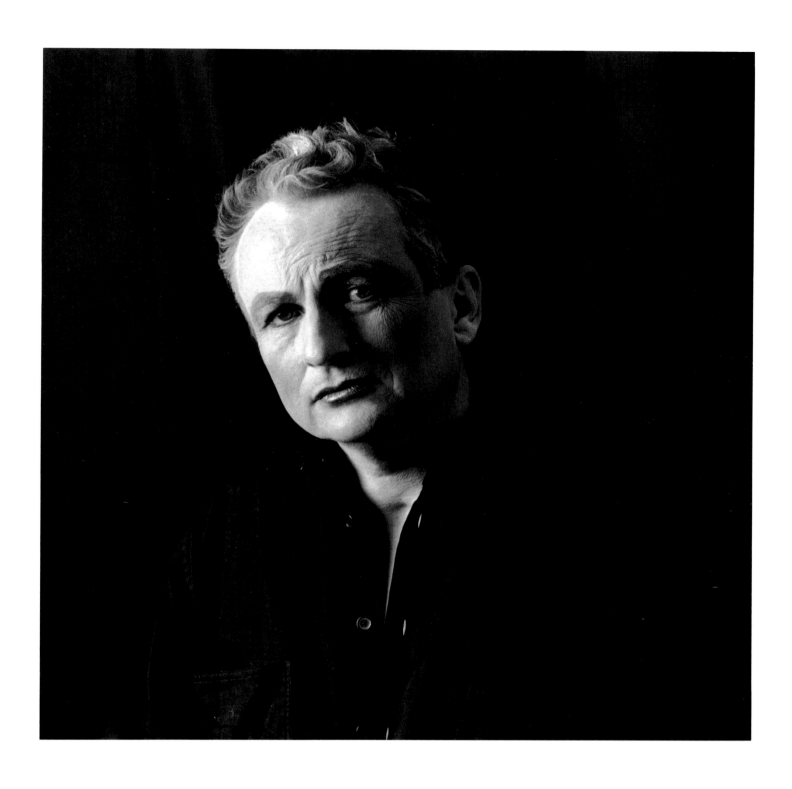

Rose-White Fascista

Fascisme en rose et blanc

1992

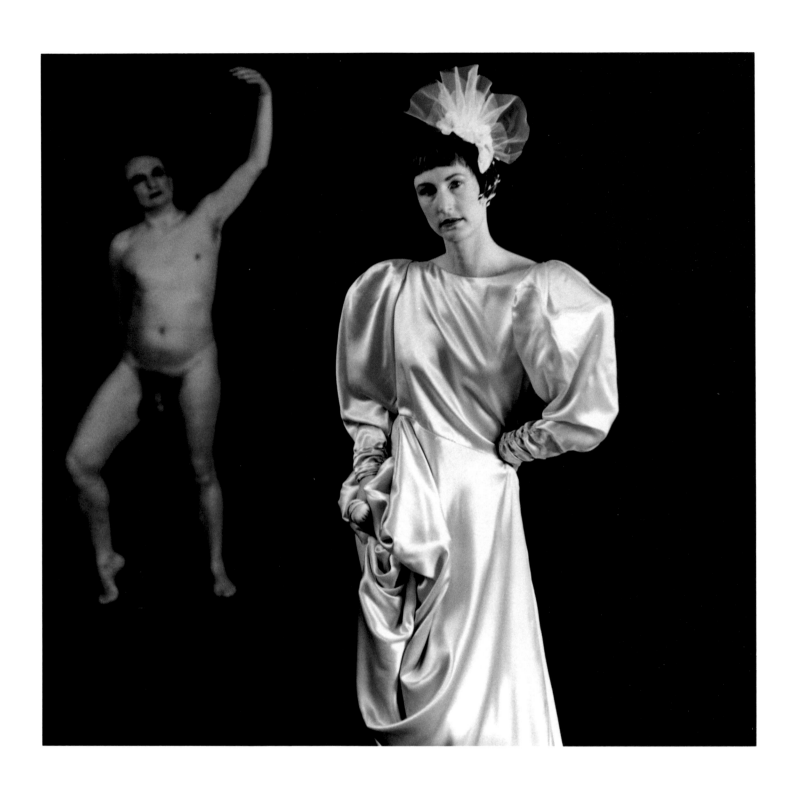

Behind the Wedding Dress with Sexual Consort

Nue derrière la robe de mariée, son partenaire à l'affût

1991

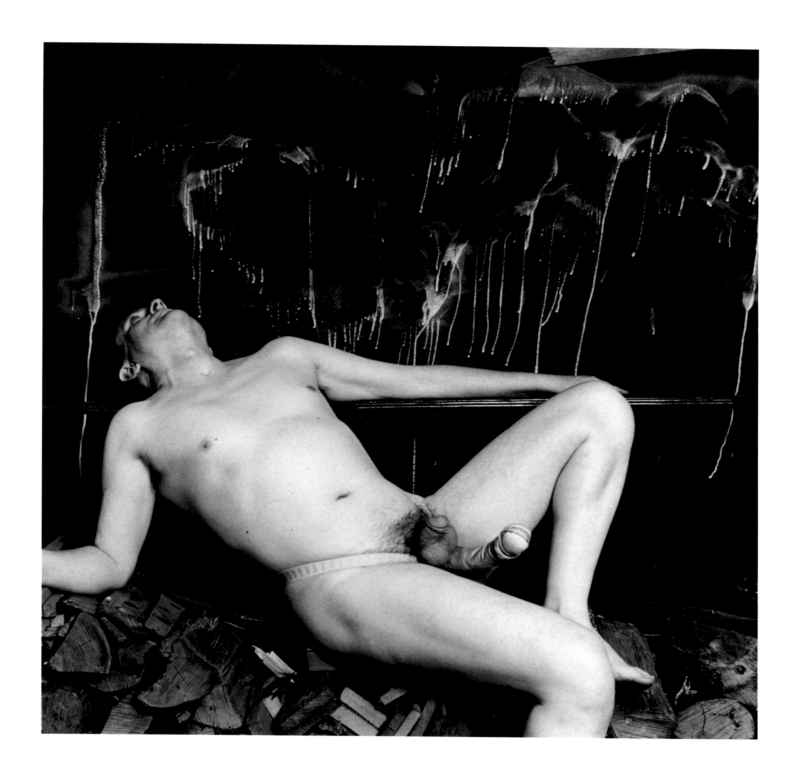

Priapus (*ostentatio genitalium*)

Priape (*ostentatio genitalium*)

1991

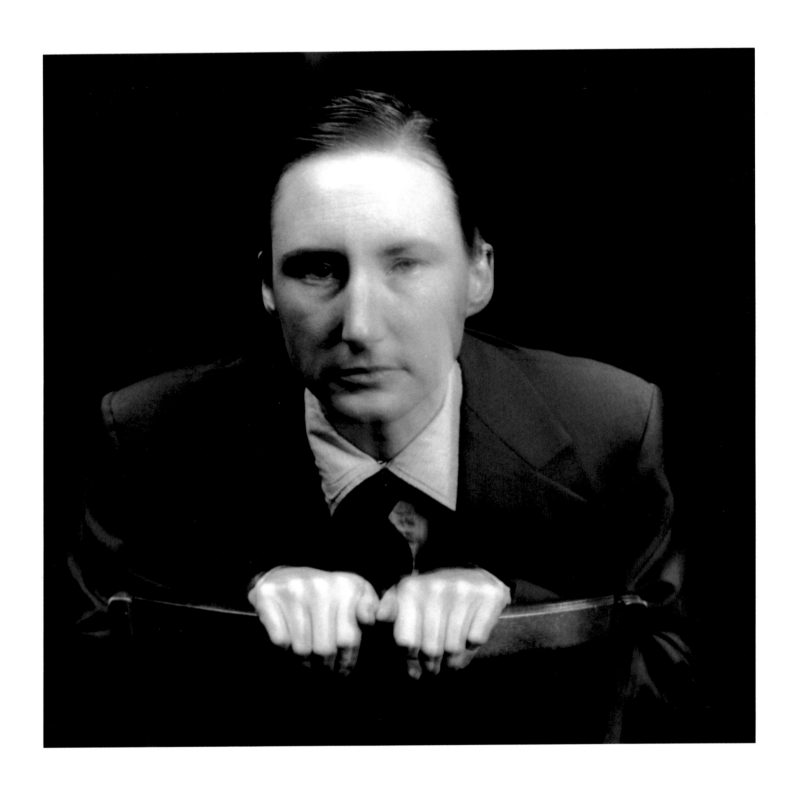

Orlando

1991

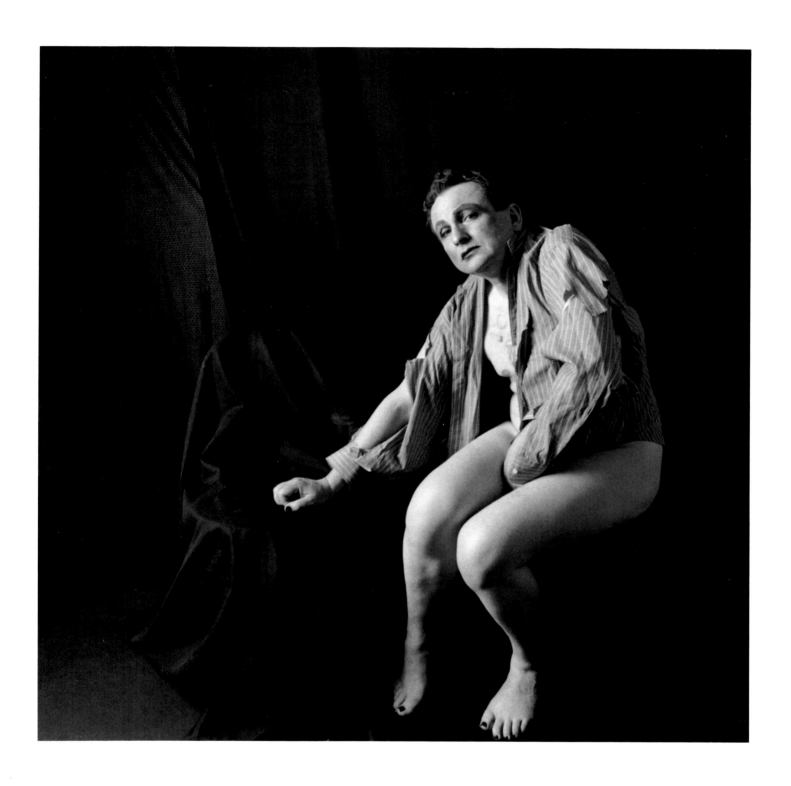

The Harlequin

L'Arlequin

1992

GEORGE STEEVES

DATE ET LIEU DE NAISSANCE
2 mars 1943, Moncton (Nouveau-Brunswick)

LIEU DE RÉSIDENCE
Halifax (Nouvelle-Écosse)

ÉTUDES
Université Carleton, Ottawa, B. Ing., 1967
Université Cornell, Ithaca (New York), M. Ing., 1970

EXPOSITIONS INDIVIDUELLES

1993 Gallery Connexion, Fredericton
 New Brunswick School of Design, Fredericton

1991 VU, Centre d'animation et de diffusion de la
 photographie, Québec
 Galerie Vox, Le Mois de la photo, Montréal

1989 Anna Leonowens Gallery, Nova Scotia College
 of Art and Design, Halifax
 The Photographers Gallery, Saskatoon

1988 Art Gallery, Kamloops

1987 Galerie d'art, Université Mount Saint Vincent,
 Halifax

1986 Office national du film du Canada, Halifax
 Gordon Snelgrove Gallery, Saskatoon

1985 New Brunswick School of Design, Fredericton

1983 Dazibao, Montréal

1982 Université de Sherbrooke
 Eye Level Gallery, Halifax
 Boris Gallery of Photography, Boston

1979 Galerie d'art, Université Mount Saint Vincent,
 Halifax

PRINCIPALES EXPOSITIONS COLLECTIVES

1992 *Beau,* Musée canadien de la photographie contem-
 poraine, Ottawa, et Centre culturel canadien, Paris

1990-91 *The Tenth Dalhousie Drawing Exhibition,*
 exposition itinérante organisée par la Dalhousie
 University Art Gallery

1989 *Mirabile Visu: faire image; penser la photographie,*
 Musée de la civilisation, Québec

1984-88 *Photographie canadienne contemporaine,* exposition
 itinérante organisée par l'Office national du film
 du Canada, Service de la photographie

1980-82 *Parallèles atlantiques,* exposition itinérante organisée
 par l'Office national du film du Canada, Service de
 la photographie

1977 Friends of Photography Gallery, Carmel (Californie)

COLLECTIONS PUBLIQUES

Banque d'œuvres d'art du Conseil des arts du Canada
Musée canadien de la photographie contemporaine

PUBLICATIONS ET ESSAIS

1993 Pierre Dessureault, «George Steeves: The art of the
 overstatement», *EXILE: A Journey with Astrid Brunner.*
 catalogue d'exposition (Fredericton: Gallery
 Connexion, 1993). (Traduction de la version originale
 française publiée par VU, Centre d'animation et de
 diffusion de la photographie, Québec, 1991.)

1992 Astrid Brunner, «Notes sur L'exil: un voyage avec Astrid
 Brunner», *Noir d'Encre,* VOL. 2, NO. 1, 1992. pp. 12-16.

 Musée canadien de la photographie contemporaine,
 *BEAU: une réflexion sur la nature de la beauté en
 photographie,* catalogue d'exposition (Ottawa: Musée
 canadien de la photographie contemporaine, 1992).

 S.V. Gersovitz, «George Steeves», *Arts Atlantic 42,*
 VOL. 11, NO. 2, 1992, pp. 22 et 25.

1991 Pierre Dessureault, «George Steeves: un art de l'excès»,
 L'exil: un voyage avec Astrid Brunner, catalogue
 d'exposition (Québec: VU, Centre d'animation et
 de diffusion de la photographie, 1991).

 Patrick Roegiers, «Autobiographie à Montréal»,
 Le Monde, 15 october 1991.

 Sylvain Campeau, «George Steeves: Autobiographie
 et trauma photographique(s)», *Noir d'Encre,* VOL. 1,
 NO. 3, p. 21.

 Martha Langford, «L'autobiographie de George Steeves»
 – «The Autobiography of George Steeves», *Le Mois de
 la photo à Montréal,* catalogue d'exposition (Montréal:
 Vox Populi, 1991), pp. 78-83.

 Astrid Brunner, *Glass* – recueil de nouvelles et
 essai rédigé pour le catalogue d'*Exil,* une exposition
 de photographies de George Steeves – (Halifax:
 AB Collector Publishing, 1991).

1990 Susan Gibson Garvey, «George Steeves», *The Tenth
 Dalhousie Drawing Exhibition,* catalogue d'exposi-
 tion (Halifax: Dalhousie Art Gallery, Université
 Dalhousie, 1990).

GEORGE STEEVES

DATE AND PLACE OF BIRTH
March 2, 1943, Moncton, New Brunswick

PLACE OF RESIDENCE
Halifax, Nova Scotia

EDUCATION
Carleton University, Ottawa, B. Eng., 1967
Cornell University, Ithaca, N.Y., M. Eng., 1970

SOLO EXHIBITIONS

1993 Gallery Connexion, Fredericton
 New Brunswick School of Design, Fredericton

1991 VU, Centre d'animation et de diffusion de la
 photographie, Québec
 Galerie Vox, Le Mois de la photo, Montréal

1989 Anna Leonowens Gallery, Nova Scotia College
 of Art and Design, Halifax
 The Photographers Gallery, Saskatoon

1988 Art Gallery, Kamloops

1987 Mount Saint Vincent University Art Gallery,
 Halifax

1986 National Film Board of Canada, Halifax
 Gordon Snelgrove Gallery, Saskatoon

1985 New Brunswick School of Design, Fredericton

1983 Dazibao, Montréal

1982 Université de Sherbrooke
 Eye Level Gallery, Halifax
 Boris Gallery of Photography, Boston

1979 Mount Saint Vincent University Art Gallery,
 Halifax

SELECTED GROUP EXHIBITIONS

1992 *Beau,* Canadian Museum of Contemporary Photog-
 raphy, Ottawa, and Centre culturel canadien, Paris

1990-91 *The Tenth Dalhousie Drawing Exhibition,*
 touring exhibition organized by the Dalhousie
 University Art Gallery

1989 *Mirabile visu: The Imagemakers,* Musée de la
 civilisation, Québec

1984-88 *Contemporary Canadian Photography,* touring
 exhibition organized by the National Film Board
 of Canada, Still Photography Division

1980-82 *Atlantic Parallels,* touring exhibition organized
 by the National Film Board of Canada,
 Still Photography Division

1977 Friends of Photography Gallery, Carmel, California

PUBLIC COLLECTIONS

Canada Council Art Bank
Canadian Museum of Contemporary Photography

SELECTED PUBLICATIONS AND REVIEWS

1993 Pierre Dessureault. "George Steeves: The art of the
 overstatement." In exhibition catalogue for *EXILE:
 A Journey with Astrid Brunner.* Fredericton: Gallery
 Connexion, 1993. (Translated from the original French
 version first published by VU, Centre d'animation et
 de diffusion de la photographie, Québec, 1991.)

1992 Astrid Brunner. "Notes sur L'exil: un voyage avec Astrid
 Brunner." *Noir d'encre,* VOL. 2, NO. 1, 1992. pp. 12-16.

 Canadian Museum of Contemporary Photography.
 *BEAU: A Reflection on the Nature of Beauty in
 Photography.* Exhibition catalogue. Ottawa: Canadian
 Museum of Contemporary Photography, 1992.

 S.V. Gersovitz. "George Steeves." *Arts Atlantic 42,*
 VOL. 11, NO. 2, 1992, pp. 22, 25.

1991 Pierre Dessureault. "George Steeves: un art de l'excès."
 In exhibition catalogue for *L'EXIL: un voyage
 avec Astrid Brunner.* Québec: VU, Centre d'animation
 et de diffusion de la photographie, 1991.

 Patrick Roegiers. "Autobiographie à Montréal."
 Le Monde, October 15, 1991.

 Sylvain Campeau. "George Steeves: Autobiographie
 et trauma photographique(s)." *Noir d'encre,* VOL. 1,
 NO. 3, p. 21.

 Martha Langford. "The Autobiography of George
 Steeves." In exhibition catalogue for *Le Mois de la photo
 à Montréal.* Montréal: Vox Populi, 1991, pp. 78-83.
 (Text in French and English.)

 Astrid Brunner. *Glass.* (Both an independent collection
 of short stories and a catalogue essay for *Exile,* a
 photography exhibition by George Steeves.) Halifax:
 AB Collector Publishing, 1991.

1990 "George Steeves." Susan Gibson Garvey. In exhibition
 catalogue for *The Tenth Dalhousie Drawing
 Exhibition.* Halifax: Dalhousie Art Gallery, Dalhousie
 University, 1990. (Text in English and French.)

PUBLICATIONS ET ESSAIS
(suite)

1989 Astrid Brunner, «George Steeves: *Edges*», *Arts Atlantic 34*, VOL. 9, NO. 2, 1989, pp. 26-27, et *Vie des arts*, trad. de Jean Dumont, VOL. 34, NO. 135, 1989, pp. 68-69.

1988 Martha Langford, «On George Steeves' *Edges*», *Blackflash*, VOL. 6, NO. 4, 1988, pp. 5-8.

1987 George Steeves, «Propos de l'artiste», *Edges (Tranchants)*, catalogue d'exposition (Halifax: Galerie d'art, Université Mount Saint Vincent, 1987).

1984 Office national du film du Canada, Service de la photographie, *Photographie canadienne contemporaine de la collection de l'Office national du film du Canada* (Edmonton: Hurtig Publishers, 1984).

 Janet Dunbrack, «Moving Forward: The Photography of George Steeves», *Arts Atlantic 20*, VOL. 5, NO. 4, 1984, pp. 42-45.

1980 Martha Langford, *Parallèles atlantiques*, catalogue d'exposition (Ottawa: Office national du film du Canada, Service de la photographie, 1980).

ENSEIGNEMENT ET ACTIVITÉS
PARAPROFESSIONNELLES

1992 Membre du jury: Banque d'œuvres d'art du Conseil des arts du Canada

1991 Membre du jury, section des bourses aux artistes: Conseil des arts du Canada

1989 The Photographers Gallery, Saskatoon: atelier sur le tirage au palladium

1989 Nova Scotia College of Art and Design:
et 1987 cours sur les procédés d'interprétation en photographie

SELECTED PUBLICATIONS AND REVIEWS
(continued)

1989 Astrid Brunner. "George Steeves: *Edges*." *Arts Atlantic 34*,
 VOL. 9, NO. 2, 1989, pp. 26-27.

 Astrid Brunner. "George Steeves: *Edges*." *Vie des arts,*
 VOL. 34, NO. 135, 1989, pp. 68-69. (In a French translation
 by Jean Dumont.)

1988 Martha Langford. "On George Steeves' *Edges*."
 Blackflash, VOL. 6, NO. 4, 1988, pp. 5-8.

1987 George Steeves. Artist's statement. In exhibition
 catalogue for *Edges*. Halifax: Mount Saint Vincent
 University Art Gallery, 1987.

1984 National Film Board of Canada, Still Photography
 Division. *Contemporary Canadian Photography
 from the Collection of the National Film Board.*
 Edmonton: Hurtig Publishers, 1984.

 Janet Dunbrack. "Moving Forward: The Photography
 of George Steeves." *Arts Atlantic 20,* VOL. 5, NO. 4,
 1984, pp. 42-45.

1980 Martha Langford. *Atlantic Parallels.* Exhibition
 catalogue. Ottawa: National Film Board of Canada,
 Still Photography Division, 1980.

TEACHING AND OTHER
PROFESSIONAL ACTIVITIES

1992 Canada Council Art Bank: Jury member

1991 Canada Council Arts Awards: Jury member

1989 The Photographers Gallery, Saskatoon:
 Palladium printing (workshop)

1987, Nova Scotia College of Art and Design:
1989 Alternate photographic processes (course)

WORKS IN THE EXHIBITION
ŒUVRES EXPOSÉES

EARLY WORK / PREMIÈRES ŒUVRES

Silver gelatin print enlarged to 50.4 × 40.6 cm from a 4"× 5" negative in 1991.

Épreuve argentique de 50,4 sur 40,6 cm, tirée d'un négatif de 4 po × 5 po en 1991.

EX-91-101 Linda in the Frilly Blouse, 1975
Linda portant le chemisier ruché, 1975

VIEWS OF NOVA SCOTIA / VUES DE LA NOUVELLE-ÉCOSSE

Contact prints from 8"× 10" negatives printed on a warm tone chlorobromide silver gelatin paper, selenium toned.

Épreuves par contact tirées de négatifs de 8 po × 10 po, imprimées sur papier à tons chauds au gélatino-bromure d'argent, viré au sélénium.

EX-80-223 Old Building, Port Williams
Un vieil immeuble de Port Williams
1979
EX-80-208 Small Merry-Go-Round, Saint Margaret's Bay Road
Le Petit manège du chemin Saint Margaret's Bay
1979
EX-80-206 Canada Day, Umbrella Trees, Truro
La Fête du Canada, ormes parasols, Truro
1979
EX-80-214 Fish and Vegetable Shop, Bedford Highway, Halifax
Poissonerie – magasin de légumes, autoroute Bedford,
Halifax
1979
EX-80-218 Saint Patrick's and 2120 Brunswick Street, Halifax
L'Église Saint Patrick et le 2120, rue Brunswick,
Halifax
1979
EX-80-217 Ginger's Beverage Room, Hollis Street, Halifax
Le Bar Ginger, rue Hollis, Halifax
1979

PICTURES OF ELLEN / PORTRAITS D'ELLEN

Silver gelatin contact prints from 8"× 10" negatives and silver gelatin enlargements, 35.3 × 27.7 cm each, from 60 mm square and 35 mm negatives, using a variety of papers, developers and toners for warmer, colder or harsher effects.

Épreuves argentiques par contact tirées de négatifs de 8 po × 10 po et épreuves argentiques de 35,3 cm × 27,7 cm chacune tirées de négatifs de 60 mm² et de 35 mm utilisant divers types de papiers, de révélateurs et de teintes pour obtenir des effets plus chauds, plus froids ou plus rudes.

EX-84-119 Dancexchange Studio, Remembrance Day
L'Atelier de danse, Jour du Souvenir
11/11/81
EX-84-120 Miss X, "Marlene"
Mlle X, « Marlene »
20/11/81
EX-84-121 Miss X, Semi-Nude Reclining
Mlle X se repose, mi-nue
20/11/81
EX-84-122 Sable River, Vehement Gesture
Un geste impétueux, Sable River
25/11/81
EX-84-123 Sable River, Hands Between Thighs
Les Mains entre les cuisses, Sable River
25/11/81
EX-84-124 Christmas, Pictures & Linda's Frilly Blouse
Noël, photographies, chemisier ruché de Linda
26/12/81
EX-84-125 Christmas, "Venus"
Noël, « Vénus »
26/12/81
EX-84-126 Christmas, "Fallen Bird," Ellen's Wedding Dress
Noël, « L'oiseau tombé du nid », robe de
mariage d'Ellen
26/12/81
EX-84-127 Lilli, in the Other Room
Lilli dans l'autre pièce
07/02/82
EX-84-128 Lilli, With Sandy's Piano
Lilli et le piano de Sandy
21/02/82
EX-84-129 2nd Miss X, Leaning Against the Posters
Mlle X 2e adossée aux affiches
21/02/82
EX-84-130 2nd Miss X, Laughing
Mlle X 2e riant de bon cœur
21/02/82

EX-84-131 Neutral Mask, 3 Windows & 3 Lights
Un masque neutre, trois fenêtres et trois projecteurs
14/03/82

EX-84-132 Neutral Mask, Window & Mirror
Un masque neutre, une fenêtre, un miroir
14/03/82

EX-84-133 "Single Event," Paper Mask ("Cover Girl")
« Un moment unique », masque de papier (*cover girl*)
28/03/82

EX-84-134 "Single Event," During Performance
« Un moment unique » en cours de performance
16/04/82

EX-84-135 Merry-Go-Round, "Teenage Queen"
Le Manège, « La reine d'un jour »
27/08/82

EX-84-136 Mask ("Divided Head"), Sable River
Un masque au visage scindé, Sable River
30/08/82

EX-84-137 Nude, Mask, Sauna Porch
Nue, masque, entrée du sauna
04/09/82

EX-84-138 Angela, Holly, Ellen
Angela, Holly, Ellen
20 & 26/09/82

EX-84-139 One Eye, Tangmere Kitchen
Un œil, la cuisine, Tangmere Crescent
05/10/82

EX-84-140 Shampoo (Dante's), Head in Basin
La Tête dans l'évier, shampooing (chez Dante)
05/10/82

EX-84-141 The Man (The Other Space)
L'Homme (l'autre espace)
08/10/82

EX-84-142 Remembrance Day – Grand Parade
Jour du Souvenir, Grand Parade
11/11/82

EX-84-143 Bathroom – Makeup
Le Maquillage, salle de bains
13/11/82

EX-84-144 Mephisto
Méphisto
13/11/82

EX-84-145 European Theater Posters
Des affiches de théâtre européen
20 & 21/11/82

EX-84-146 MSVU Art Gallery Opening
Un vernissage à la MSVU Art Gallery
30/11/82

EX-84-147 Marilyn Monroe T-shirt
Dunn Theatre Dressing Room
Le T-shirt à l'effigie de Marilyn Monroe
Une loge au Dunn Theatre
12/12/82

EX-84-148 Bathtub, Sable River – Leg Out
La Jambe pendante hors de la baignoire, Sable River
16/12/82

EX-84-149 Sable River Christmas Day, Island of the Mind
Noël, hâvre de paix, Sable River
25/12/82

EX-84-150 Torso With Wine Glass
Leaning on Blue Table
Le Torse au verre de vin
Appuyée sur une table bleue
2 & 17/04/83

EX-84-151 Odalisque – Seated
L'Odalisque assise
17/04/83

EX-84-152 Odalisque – Smiling (NAC)
L'Odalisque souriante, CNA
17/04/83

EX-84-153 Odalisque – Figure
L'Odalisque, figure
17/04/83

EX-84-154 Graduation Photo, 40th Birthday
Son 40e anniversaire, sa photographie en diplômée
08/05/83

EX-84-155 Clasped Hands, 40th Birthday
Les Mains jointes, 40e anniversaire
11/05/83

EX-84-156 Nude, Standing Beside Upstairs Window
Nue, debout près de la fenêtre à l'étage
13/05/83

EX-84-157 Panty Hose
Bas-culotte
13/05/83

EX-84-158 Susan Rome's "Queen Bee" Costume
International Theater Congress, Toronto
Le Costume « Reine des abeilles » de Susan Rome
Congrès international de théâtre, Toronto
29/05/83

WORKS IN THE EXHIBITION
ŒUVRES EXPOSÉES

PICTURES OF ELLEN (cont'd) / PORTRAITS D'ELLEN (suite)

EX-84-159 "Piaf", Magdalen Islands
«Piaf», Îles-de-la-Madeleine
01/07/83

EX-84-160 Sable River Backporch, Hand Under Chin
Sur la véranda, la main sous le menton, Sable River
11/07/83

EX-84-161 Sable River Driveway With Betsy
Dans l'allée avec Betsy, Sable River
13/07/83

EX-84-162 Sable River Creek - Hands on Hips
Dans le ruisseau, les mains sur les hanches, Sable River
14/07/83

EX-84-163 Liverpool, Middle of Street With Betsy
Au milieu de la chaussée avec Betsy, Liverpool
16/07/83

EX-84-164 Flowered Robe – Laughing
La Robe fleurie, sourire
12/08/83

EX-84-165 Sable River Kitchen (Alexander)
La Cuisine (Alexandre), Sable River
27/08/83

EX-84-166 Sable River Kitchen, Lying on the Floor
Étendue sur le plancher de la cuisine, Sable River
27/08/83

EX-84-167 Sable River Kitchen, Sweater Around Shoulders
Dans la cuisine, le chandail sur les épaules, Sable River
28/08/83

EX-84-168 Fur Coat, Drizzle, Sable River
Le Manteau de fourrure, jour de bruine, Sable River
29/08/83

EX-84-169 Conch Shell & Nylon Mask
La Conque et le masque de nylon
02/09/93

EX-84-170 Awful Morning, Marlborough St.
Un pénible réveil, rue Marlborough
27/11/83

EX-84-171 In her room, Marlborough St.
Dans sa chambre, rue Marlborough
27/11/83

EX-84-172 NAC, After Performance, Mirror Image (Mask)
Le Reflet dans le miroir (masque) après le spectacle, CNA
27/11/83

EX-84-173 Snow, Laughing, Hollis St.
De la neige et des rires, rue Hollis
24/12/83

EX-84-174 Christmas Day, Pensive, Picture Room
Noël, pensive, salle des photographies
25/12/83

EX-84-175 Christmas Day, Laughing, Picture Room
Noël, rieuse, salle des photographies
25/12/83

EX-84-176 Sable River, Bathroom, NAC Mask
La Salle de bains, masque utilisé au CNA, Sable River
26/12/83

EX-85-69 Spring Alders at Sable River
Les Aulnes printaniers, Sable River
19/05/84

EX-85-70 Breakfast, Sable River Kitchen
Le petit déjeuner, cuisine, Sable River
19/05/84

EX-85-71 Arc
L'Arc
19/05/84

EX-85-72 Nude on the Gold Floor
Nue sur le plancher doré
19/05/84

EX-85-73 Wedding Arrangements
Les Préparatifs de mariage
19/05/84

EX-85-74 Double Portrait, Mask of a Man
Un double portrait, masque d'un homme
21/05/84

EX-85-75 Laurier Bridge, Ottawa
Le Pont Laurier, Ottawa
09/09/84

EX-85-76 Sandy's Bedroom (black heart)
La Chambre à coucher de Sandy (cœur noir)
07/12/84

Non-silver contact prints, each approximately 35.3 × 27.8 cm, on printing-out papers (see description of non-silver prints in Edges*).*

Épreuves non argentiques par contact de 35,3 cm × 27,8 cm sur papier à noircissement direct (voir leur description dans la section Tranchants*).*

EX-93-144 Untitled, 13 July 84
Sans titre, 13 juillet 84

EX-93-145 Untitled, 13 July 84
Sans titre, 13 juillet 84

EX-93-146 Untitled, 13 July 84
Sans titre, 13 juillet 84

EX-93-147 Untitled, 13 July 84
Sans titre, 13 juillet 84

EX-93-148 Untitled, 13 July 84
Sans titre, 13 juillet 84

EDGES / TRANCHANTS

Contact prints from 8"× 10" negatives in non-silver processes on the left; silver gelatin prints enlarged from 6 cm × 7 cm or 35 mm negatives on the right. Non-silver (platinum, palladium, iron, mercury, uranium and gold) processes include platinotype, palladiotype, cyanotype and Vandyke brown. The papers are not commercially available; they are hand-made using a variety of watercolour papers as support; the infinite combinations of support (texture, tint and weight of paper) and chemical reagents make each print unique and virtually unrepeatable. Hand-colouring has been applied in compatible media such as watercolour and coloured ink. All prints are approximately 27.8 × 35.4 cm.

À gauche, épreuves non argentiques par contact tirées de négatifs 8 po × 10 po; à droite, épreuves argentiques tirées de négatifs 6 cm sur 7 cm ou de 35 mm. Les procédés non argentiques (platine, palladium, fer, mercure, uranium, or) comprennent le platinotype, le palladiotype, le cyanotype et le vandyke diapose. Les papiers ne se trouvent pas sur le marché; ils sont faits à la main à partir de divers papiers pour aquarelle utilisés comme supports. Les possibilités infinies de combinaison des supports (selon la texture, la teinte et le grain) et des réactifs chimiques font de chaque épreuve une pièce unique pratiquement impossible à reproduire. Des couleurs ont été appliquées à la main à l'aide de substances compatibles comme l'aquarelle et l'encre colorée. Les tirages mesurent environ 27,8 sur 35,4 cm.

EX-86-381 Stella-Marie Sirois
 1984, 1985

EX-86-374 Death Ships, Halifax
 Les Bâtiments de la mort, Halifax
 1984, 1985

EX-86-373 The Suicide Attempt of 1985, Ver. 1
 La Tentative de suicide de 1985, 1re version
 1984, 1985

EX-86-380 Mary Ellen MacLean
 1984, 1985

EX-91-99 Aunt Emma Flemming
 Tante Emma Flemming
 1979, 1984

EX-86-386 Tisha Graham When She Lived With
 David MacKenzie
 Tisha Graham du temps qu'elle vivait avec
 David MacKenzie
 1984

EX-86-376 David MacKenzie
 1984

EX-86-385 The Wedding of Shirley Campbell
 & Aubrey Nelson Steeves, 1984
 Le Mariage de Shirley Campbell
 à Aubrey Nelson Steeves, 1984
 1980, 1984

EX-93-195 The Suicide Attempt of 1985, Ver. 3
 La Tentative de suicide de 1985, 3e version
 1979, 1985

EX-91-100 Linda Visits, 1985
 La Visite de Linda, 1985
 1984, 1985

EX-91-276 The Suicide Attempt of 1985, Ver. 2
 La Tentative de suicide de 1985, 2e version
 1979, 1985

EVIDENCE / ÉVIDENCE

One work (25 panels) comprised of silver gelatin prints, enlarged from 60 mm square, 6 × 7 cm, and 35 mm negatives, dry-mounted on watercolour paper. The text was applied, character by character, using rubber stamps and archival actinic ink. Each panel measures 77.3 × 58.4 cm.

Cette œuvre qui comprend 25 panneaux se compose d'épreuves argentiques tirées de négatifs de 60 mm², de 6 cm × 7 cm et de 35 mm, montées à sec sur papier pour aquarelle. Le texte a été composé lettre par lettre, à l'aide de tampons et d'encre actinique de qualité archives. Chaque panneau mesure 77,3 cm × 58,4 cm.

EX-88-233 Evidence
 Évidence
 1988

WORKS IN THE EXHIBITION
ŒUVRES EXPOSÉES

EXILE / ÉXIL

Silver gelatin prints enlarged from 60 mm square negatives, using lenses of 40, 50 and 100 mm focal lengths. Extensive use of location strobe lights, soft boxes and light modifiers. The text (simulated in this catalogue) was computer generated and applied to buffered archival paper using a dot-matrix printer driven by customized software. Each panel measures 81.2 × 50.7 cm.

Épreuves argentiques tirées de négatifs de 60 mm² en utilisant des objectifs à focale de 40, 50 et 100 mm. On a fait une large utilisation de lumières stroboscopiques extérieures, d'objectifs anachromatiques et de variateurs d'éclairage. Le texte (simulé dans le présent catalogue) a été créé par ordinateur et appliqué sur papier archives tamponné à l'aide d'une imprimante à points commandée par un logiciel personnalisé. Chaque panneau mesure 81,2 sur 50,7 cm.

EX-90-259 Negative #499-15: Astrid Brunner
(11 November 1987)
Négatif n° 499-15: Astrid Brunner
(11 novembre 1987)
1987

EX-90-260 Negative #667-12: March 1944, Minsk
Négatif n° 667-12: Minsk, mars 1944
1988

EX-93-43 Negative #686-09: Susi pursued by her mother
Négatif n° 686-09: Susi hantée par sa mère
1988

EX-93-44 Negative #610-03: Christoph in the shadow
of his mother
Négatif n° 610-03: Christoph suit les traces
de sa mère
1988

EX-90-261 Negative #639-12: Homage to André Kertesz
Négatif n° 639-12: Hommage à André Kertesz
1988

EX-90-262 Negative #533-17: "Like a broken doll"
Négatif n° 533-17: «Comme une poupée brisée»
1987

EX-90-263 Negative #511-19: The Guerilleres
Négatif n° 511-19: Les Guérillères
1987

EX-90-264 Negative #668-05: Japanese Cherry Tree
Négatif n° 668-05: Le Cerisier japonais
1988

EX-90-265 Negative #696-18: Under Psychiatric Care
Négatif n° 696-18: Sous les soins d'un psychiatre
1988

EX-90-266 Negative #683-10: Astrid Speaks
Négatif n° 683-10: Astrid parle
1988

EX-90-271 Negative #732-10: Message to Norval
Negatif n° 732-10: Message à Norval
1988

EX-90-267 Negative #756-12: Elsa Baumann
Négatif n° 756-12: Elsa Baumann
1988

EX-90-268 Negative #584-11: The Great Whore of Babylon
Négatif n° 584-11: La Prostituée de Babylone
1988

EX-90-269 Negative #599-09: Delicious Depravity
Négatif n° 599-09: Une délicieuse perversion
1988

EX-90-270 Negative #709-16: Emma Bovary (Bowl of Ovaries)
Négatif n° 709-16: Emma Bovary (bol d'ovaires)
1988

EX-90-272 Negative #867-18: Domestic Violence
Négatif n° 867-18: La Violence familiale
1989

EX-90-273 Negative #676-07: The Blue Dress
Négatif n° 676-07: La Robe bleue
1988

EX-90-274 Negative #728-12: Personal Demons
Négatif n° 728-12: Les démons intimes
1988

EX-90-275 Negative #720-01: Woman with Oxford Boater
Négatif n° 720-01: La Femme au canotier
1988

EX-90-276 Negative #676-18: Astrid Speaks
Négatif n° 676-18: Astrid parle
1988

EX-93-45 Negative #945-12: 21 October 89: Coronation Day
Négatif n° 945-12: Le Jour du couronnement:
21 octobre 1989
1989

EX-91-75 Negative #1039-16: The wedding of Norval Balch
& Astrid Brunner
Négatif n° 1039-16: Le Mariage de Norval Balch
à Astrid Brunner
1990

EQUATIONS / ÉQUATIONS

Silver gelatin prints enlarged from 60 mm square negatives. The self-portraits required the use of strobe lights and a motorized camera actuated by remote control. Preset focusing required measuring the distance between film plane and subject.

Épreuves argentiques tirées à partir de négatifs 60 mm carrés. Les autoportraits ont nécessité l'utilisation de lumières stroboscopiques et d'une caméra motorisée télécommandée. Les réglages ont dû être faits au préalable, après avoir mesuré la distance entre le plan de la pellicule et le sujet.

EX-93-127 "Passing" as a Man & "Dressing Up" as a Woman
« En » homme & « Costumée » en femme
1991, 1989

EX-93-128 Behind the Wedding Dress with Sexual Consort
& Priapus (*ostentatio genitalium*)
Nue derrière la robe de mariée, son partenaire
à l'affût & Priape (*ostentatio genitalium*)
1991

EX-93-129 Wedding & Billet-Doux
Le Mariage & Le Billet doux
1987, 1986

EX-93-130 Social Contract
Le Contrat social
1992, 1989

EX-93-131 Marilyn & Ophelia
1987, 1988

EX-93-132 Satiric Onanism & Phallic Cornucopia
Onanisme satirique & Corne d'abondance phallique
1989

EX-93-133 Amorphophallus & Rose-White Fascista
Amorphophallus & Fascisme en rose et blanc
1992

EX-93-134 Oneiric Strangulatiuon & Khepera's White Blood
Étranglement onirique & Le Sang blanc de Khépri
1990, 1989

EX-93-135 Splanzani & Olympia
1990, 1986

EX-93-136 Mirroring Illusion
Chatoiement d'illusions
1990, 1987

EX-93-137 Venus Armata & Reflections of Embowerment
La Vénus armée & Reflets d'enceinte
1988, 1991

EX-93-138 Mystic Rose of Mary & Von Kleist's "Penthesilea"
La Rose mystique de Marie & *Penthésilée* de
Henri de Kleist
1989

EX-93-139 Emanation & Spectre
Émanation & Spectre
1990, 1986

EX-93-140 Disintegration & Subjugation
Désintégration & Esclavage
1990

EX-93-141 Orlando & The Harlequin
Orlando & L'Arlequin
1991, 1992

EX-93-142 Rape of a Sabine & Donatello's David
Le Viol de Sabine & Le David de Donatello
1992

EX-93-143 The Marriage of X and Y
Le Mariage de X à Y
1992

REMERCIEMENTS

Le photographe qui invoque le concours de ses sujets, contracte envers eux une immense dette de reconnaissance: la mienne est particulièrement lourde. J'ai eu le bonheur de collaborer avec un petit nombre de femmes véritablement exceptionnelles; en acceptant de partager leur vie avec moi, elles ont fécondé mon œuvre. Je dois aussi beaucoup à l'affection de plusieurs autres personnes qui, sans être de mes sujets, m'ont soutenu au fil des ans et ont vivifié ma création.

C'est en photographiant Linda, mon amie d'enfance et ma première femme, que j'ai senti naître un intérêt sérieux pour cet art. Et c'est son appui, il y a vingt ans, qui m'a poussé à explorer les possibilités de l'appareil photographique. Faut-il préciser que son amitié et sa compréhension ont marqué toute ma recherche.

Ma rencontre avec Ellen Pierce coïncide avec le moment où je sentais le besoin de me détourner du monde inanimé pour m'intéresser aux gens dont la vie était en résonance avec la mienne. Avec *Portraits d'Ellen*, je me suis engagé petit à petit dans une série qui m'a occupé pendant une décennie. Mes années avec elle et le travail que nous avons accompli ensemble ont favorisé un cheminement heuristique qui devait faciliter mes réalisations subséquentes. Le charisme d'Ellen m'a donné accès à de nouveaux milieux sociaux; par son entremise, je devais rencontrer tous, je dis bien tous, mes sujets futurs.

Angela Holloway a accueilli ma caméra dans sa vie parce qu'elle savait l'importance que cela avait pour moi. Notre communication tenait de l'imagisme: clichés, chorégraphies et mots, de nombreux mots, écrits et parlés, qui étaient à mes yeux indissociables de la photographie. Ceux d'Angela m'ont été très précieux; ils constituaient des «objectifs langagiers» qui enrichissaient mes images d'une couche additionnelle de signification.

Astrid Brunner a apporté à notre entreprise commune un immense courage et une rare authenticité émotionnelle. Nous avions formé le pacte tacite de nous attaquer sans conditions préalables à «une biographie photographique». En me donnant de partager sa grandeur d'âme, sa générosité face à la vie et la multiplicité de ses intérêts intellectuels, elle m'a permis d'élargir la gamme des travaux que j'avais auparavant osé accomplir. J'ai même eu l'audace de rédiger, avec la collaboration d'Astrid, les légendes accompagnant les photographies, comme nous en avions implicite-ment convenu. Elle a réagi en écrivant *Glass*, un livre de nouvelles. L'érudition, l'intelligence et l'énergie d'Astrid ont constamment été au service de notre œuvre.

Susan Rome est entrée dans ma vie alors que je traversais une crise très grave; ce qui ne nous a pas empêchés de nous marier. Notre entreprise photographique a été élaborée à partir d'un ensemble d'accessoires et d'éléments de décor de théâtre. Cette fois, le travail en collaboration a présidé à presque toutes les phases d'un processus de création hautement intégré. Avec Susan, la démarche autobiographique et primesautière qui avait régi ma façon d'agir jusqu'alors a fait place à la concertation. Cette méthode plus réfléchie, davantage directive, a engendré sa propre vérité en dépit de son caractère forcément artificiel. Susan m'a épaulé, conseillé et inspiré pendant les années les plus productives de ma création photographique: son apport a été vital.

Bien d'autres, qui n'ont pas été mes principaux sujets, ont par leur amitié, leurs suggestions et leur soutien favorisé la progression de mon travail: Fiona Chin-Yee, Valerie Dean, Janet Dunbrack, Monique Gusset, Sherry Lee Hunter, Jo Lechay, Eugene Lion, David MacKenzie, Mary Ellen MacLean, Diane Moore, Sandy Moore, Christian Murray, Gwen Noah, Johanna Padelt, Don Rieder, Joseph Sherman, Stella-Marie Sirois, Mary Sparling, Toba Tucker, Shelly Wallace et James Watson.

Susanne MacKay, amie intime, collègue et confidente, m'a fait bénéficier de sa science et de sa créativité de peintre réaliste en ajoutant des touches de couleurs et des détails aux tirages obtenus par des procédés d'interprétation et utilisés dans les diptyques de *Tranchants*.

Au cours des ans, Pierre Dessureault, conservateur associé au Musée canadien de la photographie contemporaine (MCPC), a guidé l'évolution de mon art grâce à son regard critique, à la perspicacité de ses écrits et à sa lucidité passionnée.

Martha Langford a droit à la gratitude de tout le milieu de la photographie du pays pour le rôle qu'elle a joué dans la création du MCPC. En 1984, on avait décrété le démantèlement du Service de la photographie de l'Office national du film et même envisagé de loger sa collection dans une bibliothèque, ce qui aurait tôt fait de transformer l'art en artefact. Heureusement qu'est né entre-temps un «musée sans murs» dont la directrice-fondatrice devait plus tard superviser la conception et l'édification des installations actuelles du

ACKNOWLEDGEMENTS

Photographers who require the concurrence of the people they photograph are fundamentally indebted to their subjects; none more so than myself. I have had the good fortune to collaborate with a small number of women who are genuinely exceptional. They have shared their lives with me and contributed the life-force to this photographic undertaking. I have also been blessed with the devotion of several other people who, though not my camera's subjects, have sustained me over the years and strengthened my work.

Linda, my friend since childhood and my first wife, was the first person I ever seriously photographed. It was with her support and encouragement that twenty years ago I began my investigations using a camera. Her enduring friendship and understanding have been influential in all I have attempted.

Ellen Pierce and I met at a time when I desired to leave the photography of the inanimate world and turn my attention to people whose lives resonated with my own. With *Pictures of Ellen,* I embarked on a progression of extended photographic portraits which would be my principal preoccupation for ten years. My years with Ellen and the work we accomplished afforded me valuable heuristic lessons which would facilitate future efforts. Ellen's charismatic personality allowed me catalytic access to new social spheres; through her, without exception, I was to meet all my future subjects.

Angela Holloway allowed my camera into her life because she knew it was important to me. Our communication was in the form of imagery: photographs, choreography and words – many words, both written and spoken. The words and the photographs were to me inseparable. I am thankful for Angela's words; they became "lenses of language" focusing an additional level of meaning onto the photographs.

Astrid Brunner brought to our mutually conceived work great courage and an exceptional capacity for emotional veracity. We made an unspoken pact to attempt a "photographic biography" without preconditions. Astrid gave me the opportunity to extend the range of photographs that I could allow myself to make by sharing with me the breadth of her attitude to life and the range of her intellectual interests. I was emboldened, with Astrid's cooperation, to write the text that we had always assumed would accompany the photographs. She responded by writing *Glass,* her book of short stories. Astrid's erudition, intelligence and energy were always placed at the service of our work.

Susan Rome came into my life during a period of severe personal crisis; nonetheless, we soon married one another. Our photographic work is fashioned from sequences of theatrical "set pieces." The collaborative working method is extended to almost every phase of a highly integrated creative process. With Susan, the biographical and extemporaneous methods which had been central to my working methods were abandoned in favour of more premeditated techniques. This allowed a thoughtful, directed approach which produced its own truth, in spite of the inherent artificiality. Susan has supported, encouraged, protected and inspired me during the most productive years of my photographic work; her contribution to the enterprise has been essential.

Others who have not been my camera's principal subjects have by their friendship, counsel and encouragement aided me in the advancement of my photographic undertakings: Fiona Chin-Yee, Valerie Dean, Janet Dunbrack, Monique Gusset, Sherry Lee Hunter, Jo Lechay, Eugene Lion, David MacKenzie, Mary Ellen MacLean, Diane Moore, Sandy Moore, Christian Murray, Gwen Noah, Johanna Padelt, Don Rieder, Joseph Sherman, Stella-Marie Sirois, Mary Sparling, Toba Tucker, Shelly Wallace and James Watson.

Susanne MacKay, my close friend, colleague and confidante, contributed her skills and imagination as a realist painter by adding overlays of colour and detail to the alternate process prints used in the diptychs of *Edges.*

Pierre Dessureault, Associate Curator at the CMCP, has over the years devoted his critical eye, perceptive writing skills and passionate insights to the progress of my work.

Martha Langford deserves the gratitude of Canada's entire photographic community for her part in the creation of the Canadian Museum of Contemporary Photography. In 1984, a plan was announced that meant the demise of the National Film Board Still Photography Division; with the collection consigned to a library, art would have been converted into artifact. As the founding director of a "museum without walls," Martha oversaw the design and building of the CMCP facility at 1 Rideau Canal, Canada's first institution devoted to photography.

Martha became acquainted with my photograpic work in 1979; I was then photographing urban landscapes. Over the intervening years, her assistance and

Musée canadien de la photographie contemporaine au 1, Canal Rideau; le premier musée national consacré à la photographie.

C'est en 1979 que Martha Langford a vu de mes photographies pour la première fois – mes paysages urbains. Par la suite, elle ne m'a jamais ménagé son soutien ni sa sollicitude. Je me suis souvent demandé si j'aurais eu le courage de persévérer, à travers tant de moments difficiles, sans le secours et le réconfort qu'elle n'a cessé de me prodiguer.

En choisissant de tirer tel négatif plutôt qu'un autre, les photographes prennent une décision stratégique qui déterminera l'ultime résultat. En optant pour une œuvre entre plusieurs, les conservateurs opèrent de leur côté un choix tout aussi stratégique : leurs décisions décrètent le destin de ces créations. Ce rôle de « conservatrice-collaboratrice », Martha Langford l'a joué pour pratiquement toutes mes photographies. Si bien qu'on peut, à mon sens, considérer la présente exposition comme un pas de deux illustrant la confluence de valeurs esthétiques, l'épanouissement symbiotique d'intérêts visuels ainsi que le raffinement de sensibilités apparentées.

George Steeves
HALIFAX, 1993

involvement in the advancement of my photographic work has been vital. I have often wondered whether I would have persisted in this endeavour, with its many difficult periods, if it had not been for her reassurance.

Photographers choosing which negatives to print make editorial decisions which are fundamental to the final result. Curators collecting work add a second level of editorial decision making: they determine the work that becomes known and, as a consequence, the work that one regards as successful. Martha Langford has fulfilled this role of "curator as collaborator" for virtually all of my photographic work. This exhibition is therefore a *pas de deux* representing, as I think it does, a confluence of aesthetic values, a symbiotic development of visual interests and a refining of shared sensibilities.

George Steeves
HALIFAX, 1993

DONNÉES DE CATALOGAGE AVANT PUBLICATION (CANADA)

Langford, Martha.
George Steeves: 1979-1993.
ISBN 0-88884-566-9

Catalogue d'exposition.
Texte en anglais et en français.
1. Steeves, George — Expositions.
2. Photographie artistique — Expositions.
I. Musée canadien de la photographie contemporaine. II. Titre.

TR647 S83 1993 779'.092
 CIP 93-099108-7F

Conception:	Martha Langford et George Steeves
Production:	Maureen McEvoy
Révision des textes et adaptation française:	Diana Trafford, Fernand Doré, Alphascript
Typographie:	Les maîtres typographes Zibra
Impression:	GEMM Graphics

IMPRIMÉ AU CANADA

DISPONIBLE AU:
Musée canadien de la photographie contemporaine
1, Canal Rideau
C.P. 465, Succursale A
Ottawa (Ontario)
K1N 9N6

Le Musée canadien de la photographie contemporaine est affilié au Musée des beaux-arts du Canada.

COUVERTURE: *L'Arlequin,* 1992 Collection: MCPC

Ce catalogue a été réalisé pour accompagner l'exposition *George Steeves: 1979-1993*, au Musée canadien de la photographie contemporaine, 1, Canal Rideau, à Ottawa du 15 septembre au 7 novembre 1993.

CANADIAN CATALOGUING IN PUBLICATION DATA

Langford, Martha.
George Steeves: 1979-1993.
ISBN 0-88884-566-9

Exhibition catalogue.
Text in English and French.
1. Steeves, George — Exhibitions.
2. Photography, Artistic — Exhibitions.
I. Canadian Museum of Contemporary Photography. II. Title.

TR647 S83 1993 779'.092
 CIP 93-099108-7E

Design:	Martha Langford and George Steeves
Production:	Maureen McEvoy
Revision and French adaptation:	Diana Trafford, Fernand Doré, Alphascript
Typography:	Les maîtres typographes Zibra
Printing:	GEMM Graphics

PRINTED IN CANADA

AVAILABLE FROM:
Canadian Museum of Contemporary Photography
1 Rideau Canal
P.O. BOX 465, Station A
Ottawa, Ontario
K1N 9N6

The Canadian Museum of Contemporary Photography is an affiliate of the National Gallery of Canada.

COVER: *The Harlequin,* 1992 Collection: CMCP

This catalogue was produced to accompany the exhibition *George Steeves: 1979-1993*, at the Canadian Museum of Contemporary Photography, 1 Rideau Canal, Ottawa from September 15 to November 7, 1993.

CMCP
MCPC Canadä